Comprendre les dessins
de son enfant

看懂孩子的畫中有話

René Baldy 荷內‧巴爾第——著　　陳文瑤——譯

目　次

傾聽畫中的無聲語言

人人都有繪畫天分，都有揮灑童年

畢卡索說過一句很有意義的話：

每個孩子都是藝術家，問題在於，如何讓他們長大後，還是藝術家。

曾經年幼時，我們每一個人拿起筆來畫圖，幾乎都像呼吸一樣自然又容易，但不知不覺間，藝術創作的魔法無聲無息消失無蹤，甚至全然都不記得自己也曾是個小小藝術家。

這個遺忘真是忘得徹底。

到底歲月如何一點一滴奪走我們的繪畫才能，我們又是如何自動與藝術創造源頭切斷聯繫，如今一個一個的成年人，又如何逐漸變成為繪畫的絕緣體？我們向來忘了去發問，可也沒人能回答。

正因為這樣，人人都具備的繪畫才能，被蒙上一層神秘的色彩。人們開始相信，或許是某些被揀選的天才獨得上天的眷顧賞賜，才能擁有一生的藝術天份。但如果每一個人都曾有過揮灑的童年，每個孩子幾乎從一歲開始都能以塗鴉揭開繪畫的序幕，而這是舉世共有與普遍性的事實，那麼這所謂上天揀選、特殊天份之說，並不存在。

創立蘇荷兒童美術館十多年來，我們持續做過同一個測試，讓入館的人包括父母親、老師與兒童，每個人畫一張含有房子、山、樹、花、草、人等的圖像，佔絕對多數的 84.5% 的參觀者畫出一模一樣的茅草屋、三根草、五花瓣等

概念畫。我們發現，成人的繪畫程度不超過六歲，與他自己幼稚園孩子的圖像一樣幼稚，這也正應驗了以多元智能理論聞名於今的哈佛學者霍華・加德納（Howard Gardner）的研究。他在右圖「藝術發展趨勢圖」研究中，從 U 形與 L 形兩種軌道中發現，大半曾處在創作高峰的 5 歲孩子，就在 6 歲入小學以後跌入 L 形的谷底。由於錯亂視覺環境的干擾、不適切的審美教育條件，逐漸長成為一般碌碌缺乏藝術感的成年人。

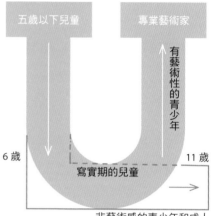

藝術發展趨勢圖

U 型軌道／L 型軌道

五歲以下兒童　　專業藝術家

有藝術性的青少年

6 歲　　　　　　　　　　11 歲

寫實期的兒童

非藝術感的青少年和成人

畫是無聲的語言，要學習才懂傾聽

對於遺忘繪畫這件事成人無能為力，幼兒期腦部的成長發展，不管是記憶、觀察、分析、聯想，種種能力根本都還在萌芽階段，我們對於自己是如何開始繪畫，又如何失去繪畫，一切都是模糊不可記，但對於現在在我們手中撫育的下一代，我們卻變得很警覺，百般思考如何使這莫名的消失不再重演，而願為孩子盡心保有一生繪畫的才情。可惜一個人不能把自己不會的教給孩子。教育者若要破解讓繪畫熱情持續長久的密碼，解讀幼兒的繪畫語言，明白人的藝術發展過程，自身的學習功課就不能不認真勤作。

人類用聲音的語言來表達，但是還有另一種表達方式──使用圖畫說話。孩子的繪畫是一種無聲的語言，由內而外，孩子在畫中表達他內心逐漸成型的思考和理解，他們的繪畫裡有豐富的資訊等待被解讀。

兒童畫在說話，要諦聽！否則就會錯過關鍵時刻。透過看畫來聽話，是一門大學問，沒有再學習，我們無從理解、更無從教導起。

理解內心變化，破解繪畫創作養成密碼

所幸幾十年來大量的腦神經科學、心理學、教育學、社會學的研究成果，協助我們解決了這些難題。本書《看懂孩子的畫中有話》作者透過幼兒繪畫網站收集龐大數量的兒童畫資料，從心理學角度研究出發，運用具體明白的觀念和方法，提供了一條清晰明確的線索，協助大人成為一個繪畫創作的推手。

兒童在成長過程的外貌內心，都處在不斷變化中，兒童繪畫也一直在演變。作者利用圖例，說明不同階段繪畫語言的特徵，並解釋兒童畫隨著成長發展，所展現的不同面貌。針對每個階段的兒童心智、情緒、能力、興趣、關心、意圖，作者做了詳細的分析，並附帶引導方法，不只幫助我們訓練兒童觀看，也訓練父母觀看兒童畫。

信任是教育環境的沃土

兒童的發展從來不是單項或靜態的，繪畫涉及手、眼、腦各部的協調合作，所以兒童畫面中糊亂一片，是因為手部揮動比眼睛看到更快，眼到手不到之故，當手學會配合眼睛的速度，才能掌控圖形。因此，要到三歲才可以畫出密合的圓形，畫三角形要到五歲。光是要畫出密合的圓，不只要有精準度，更需要有極大的專注力來穩定手部動作。在第 32 頁中作者強調形狀的抽象性，繪畫的困難度不只是視覺上的，還包括意識上的，要能重新組合出物體的空間結構，需要一段漫長的摸索歷程，孩子需要時間來練習和演化。

如果缺乏確切的理解，我們就會成為神經質的教育者，不知覺變得急躁和評斷，過度的期望失望、不合宜的比較批評，不當的指導干預，都會挫折傷害幼小稚嫩的創作心靈，繪畫創作的魔法，就是這樣漸次在成人情緒化的教導中磨損消失。如果父母師長的眼睛和心態經過訓練學習，自然會有一份安然的信任，能退讓出一大段的學習空間與時間，讓孩子有足夠的自由摸索，足夠的勇氣冒險，足夠的信心表達。

　　所以，在本書前言裡作者有很重要的提醒，他要家長在閱讀之前，先自我檢測一下，自己畫出一些圖像，畫一個小人、一間房子、一隻動物……。

　　他要你想想，你自己都是怎麼畫圖的？

　　繪畫能力像語言一樣，是每人的自然天賦，它是圖形的語言，但以作者的比喻，沒有環境養分的培養，就會造就圖形的啞巴，繪畫藝術的絕緣體絕對是環境造就的。天賦重要，教育的環境更重要！本書作者提出觀察和觀念，也提出練習和方法，希望我們有美好的教育觀念和環境，提供一個藝術的沃土伴隨成長，讓隨手繪畫成為孩子一生的資產和良伴。而最好、也是唯一的教育方法，正是成人我們自己自我再教育，與兒女同步學習再學習。

　　林千鈴
現任台北蘇荷兒童美術館館長、蘇荷藝術教育聯盟藝術總監
多家報紙雜誌美術教育專欄作者，曾任美國紐約艾佛格林藝術教育中心專任教師，
於美國、台灣、中國等地創設蘇荷藝術教育聯盟近四十多所教學中心，並於 2003
年創立台北蘇荷兒童美術館。

孩子與他們筆下的小人

　　似乎自從開天闢地以來，也就是從遠古以來，人類便會自我描繪。既然每個人一開始也是小孩，而小孩的特質就是在成長過程中被形塑成合乎大人的樣貌，那麼我們大概可以明白荷內・巴爾第為什麼會對小孩如何描繪這些人，這些都是「小人」的人感興趣。

　　荷內・巴爾第是個小人探索者。他研究小人怎麼在生活中出現、如何演變。他注意到小人（bonhomme）這個單字，就和小孩（enfant）一樣，在法文裡是不分陰性陽性的。然而我們可以用陰性基數形容詞 une（一個）來表示這個小孩是女的：une enfant，而不是在小孩（enfant）這個單字後面加上表示陰性的 e：une enfante，但我們不能以陰性基數形容詞 une 來表示這個小人（bonhomme）是女的，也不能寫成「一個女小人」（une bonne-femme）。

　　荷內・巴爾第選擇用女孩小人和男孩小人來描述，因為實際上，不分性別的狀態，只在無關緊要且通常是下意識的對話中存在。從這一點便可看出巴爾第這些研究的重要性。他追求的是「知道」並「看到」。他清楚觀察到女孩畫的通常是女孩，而男孩比較會畫男孩。至於女性化的男孩或男性化的女孩，這一類的研究樣本較為不足，他還無法下定論。總之，小人是有性別之分的。

　　巴爾第是個聰明的傢伙，他觀察孩子的從前與現在，在那裡、這裡，隨著時間流逝，他們是怎麼畫圖的。比如，他追蹤羅莎莉亞或其他孩子繪畫的發展演變，每週、每月持續地將他們的圖畫保存下來。

　　孩子也是古靈精怪的，他們「說著」他們的小人，有時只在腦袋裡說，有時大聲說出來，而通常，當別人問他們時，他們自有一番解釋。傾聽小孩描述他們正在畫或是已經畫完的小人很有趣。「這個是頭，這邊呢，是他的手，然後這邊是腳。」大人化的成年人想說：「這個，是頭？但這顆頭根本沒有連在脖子上，再說，這人根本也沒有脖子，至於手，這比較像是排成星形的紅蘿蔔吧！然後腳呢，腳怎麼會沒有腿……」

噢！可憐的大人，對男孩或女孩畫的小人一無所知。如果你希望塑造出某個人物，你怎能不在想到頭的時候先畫一個頭，想到手的時候先畫手，想到肚子的時候先畫個肚子，還有許多其他等等？這些部位有沒有連在一起不是重點，重點是把這些部位通通畫出來。當下的工作是：腦袋裡說的跟圖畫裡說的同時並進，成功集滿構成一個人的所有部位。再說，你確定你的頭永遠都保持在肩膀上面？眼睛永遠是朝向前方兩個洞？那當你把腿舉到脖子旁邊的時候呢？

正在閱讀的你們，可能會認為「這是一篇序，但序言不會跟我們提到荷內・巴爾第在做什麼。」大錯特錯！繼續讀下去，我在這裡（現在是序言在回答你們）就是為了向你們證明你們買這本書、想讀這本書是個明智的抉擇，並引發你們把它讀完的興趣。

嘖、嘖。好吧！那跟我們聊聊方法、科學方法本身。啥？什麼？當然不好！所謂方法，在巴爾第寫出這本書之前的那些前置作業裡。重點是巴爾第跟你們說的這些，還有如何實踐。因為他把這些都寫在這本書了，嘻嘻嘻！沒辦法，想知道更多就得讀下去。

既然如此，跟平常一樣精明的你們想必會反問：「那他為什麼要寫這篇序給我們？」這個問題相當好，我（身為序的作者）很樂意回答。

因為荷內・巴爾第的研究路徑跟我有所交集。他感興趣的，是透過圖畫這個媒介來探索兒童——也就是人的發展。而我關注的，是兒童作為一個人，**他**的發展如何在造型性的詩、圖像、音樂等作品中呈現。你們怎麼能期待我們不攪和在一起？這根本是宿命。

這就是為什麼，當我跟巴爾第在研究之路碰上之後，他就在 Muz 網站上（lemuz.org）負責一個獨特而充滿驚喜的專欄，並持續穩定發展。Muz 是個免費的、國際性的兒童畫線上博物館，大人或小孩只要有興趣，在任何時候任何地點都能參觀。這個網站，是我在六年前跟一些充滿熱情的朋友共同創立的，而他們的付出難以估計。

　　我們可以在網站上看到孩子的畫。文章、照片、圖畫、影片、動畫、地景藝術、雕塑、素描，還有好多的「等等」。將近 2000 件永久典藏品，來自法國、非洲、拉丁美洲以及其他地區。

　　因為 Muz，才讓我們發現兒童創作的價值是受到肯定的。很多大人對他們的作品是真的感興趣，並讓孩子知道他們這些作品構成了人類文明重要的一部分。它們對人類的前進是不可或缺的，這無庸置疑。

　　好啦，這又是我跟巴爾第另一個共同點。這就是為什麼，你們手上捧著準備要讀的這本書的作者，Muz 給他一個獨一無二的專屬區塊，讓他以知性且細膩的方式，展現出孩子帶給世界的那蓬勃發展充滿創造的圖解人生。

　　親愛的讀者，即將進入這本書的讀者，你們會看到蘿蔔指頭長成馬鈴薯小手，利用超棒的方法轉換成遊戲，帶領孩子們從鬼畫符走向立體狀方形，或是兩個點可以清楚連起來的橢圓。你們不會從書裡知道自己孩子的發展是正常或遲緩，因為他們本來就很正常且處在自己該在的階段，但是你們會更能理解他們的冒險與想像。

　　我相信讀一本書或是時常看作品可以讓我們變得更好。因此，祝福大家讀完這本書之後感到更為充實、圓滿，因為我深信知識能帶來幸福。祝福大家。

克勞德・龐堤（Claude Ponti）
法國著名繪本大師，著作超過六十本。2006 獲法國童書界最高榮譽獎項「女巫獎特殊成就獎」。最受歡迎的作品《面具小雞布萊茲系列》曾榮獲多項國際大獎。2009 年創辦兒童繪畫線上博物館 Le Muz。

備註

每一張圖都會標示孩子的名字與完成時的年紀。

第一個數字代表歲數，上標的數字表示月分。

比如，兩歲又六個月的小孩是這樣標示的：2⁶ 歲

前言

你讓孩子舒服地坐在他的小桌子前，在他面前放了一張白紙，然後向他示範怎麼用彩色筆。他依樣畫葫蘆。大概一歲多一點的時候，孩子就會為你送上他生平第一張塗鴉。這是個重要的時刻，就像他放開你的手跨出第一步的時候。

「好漂亮的圖喔！」你把它像戰利品一樣貼在牆上。你的孩子儼然已經是全世界最棒的畫家。

你用充滿愛的眼光看著這些圖畫。現在我建議你在這樣的感受裡放入一點點思考。你的孩子的畫，本身是個無聲的東西，但仔細看著它，你可以讓圖畫說話。觀看總是被引導，經由概念架構過濾的。雜誌上最常用的架構就是精神分析概念，目的在於覺察孩子的畫和他的潛意識之間可能存在的隱藏關係。而我為你提出的章節架構，則將引導你觀看孩子的圖畫如何隨著他的成長而慢慢地發展。

孩子無時無刻都在變。不僅他的身體外貌，還包括他的智力、情緒、社會關係、企圖心、感興趣的領域，世界觀等等，都不停快速變動著。變化就是他們最好的形容。

你可以用很多方式觀察孩子的身體變化。每次換季的時候，你會發現他們的褲子或洋裝又短了幾公分。當你到學校接他時，你會比較他跟同年齡孩子之間的體型差異。你定期在牆上標記他的身高，如果看到接連兩條線之間有明顯距離便會感到滿意。若是有疑慮，你會去對照孩童生長曲線圖，上面標示有平均值、正常發展的範圍。

繪畫屬於發展進程的一環。這個發展大概從一歲半開始，除非例外，一般在十歲左右結束。在這段期間，繪畫演變著。我建議你可以把這個演變當作你的孩子心理發展的度量衡。每張圖是某段軌跡、某個成長歷程上的定位點。兩張圖之

間的差距顯示出心理的發展，就像兩條線之間的距離顯示出身體的成長。當我們把一張圖放在前一張（這張圖比它更好了點）與後一張（這張圖預告並醞釀的）之間，就可以看出它的意義，其中變與不變的部分都非常值得關注。

我們用牆上那兩條線來解釋成孩子長高了幾公分，但是我們要如何評價、解釋兩張圖之間的差異呢？

這本書提供成長歷程中的各個基準點，以實用的概念元素解答你的疑惑，種種讓你陪伴並激勵孩子的建議，有趣的練習可以評估孩子所處的階段或是促使他前進，還有參考書目讓你深入充電。至於這本書的核心，則在於書中這些圖畫。這是名副其實的視覺論證，至少它們在我心裡的重要性跟相伴的字句一樣重要。透過這些圖畫，你可以訓練你的觀看。除了特別情況，這些圖都是正常發展的孩子所畫的，他們上一般的學校，既非天賦異稟也沒有嚴重缺陷。

這本書的每一章在說什麼？

第一章，我們先跟著小塗鴉手的步調走，替圖畫作為圖形語言這個概念做出定義。

第二、第三章，我們將看到小人的誕生，接著我們再來討論蝌蚪人之謎。我們會追蹤小人形態的演變，從他的各種畸形與穿著，到小人動起來，轉向側面並有了靈魂。

第四章，我們會碰到的是動物畫的演變，而在第五章則是房子畫、風景畫。這個階段正好可以來談談透視畫。

來到第六章，我們將看到孩子的畫所呈現的普遍性、歷史的與文化的多元性以及個人獨特性。最後我們以探討文字與圖畫之間的緊密關係作為總結。

在你繼續往下讀之前，我建議你先做一個自我檢測的繪圖練習。

你都怎麼畫圖？

　　請你拿一張紙，畫一個小人、一間房子、一隻動物、一些風景、一個騎馬的小人跟一個爬坡的小人。判斷你遇到的是哪一類困難。比如最後那張，你如何把你腦海中對小人的理解轉化為爬坡小人前傾或是彎曲的腿？這過程是怎麼執行的？你是先畫頭還是從腿開始？哪一種？

你的小孩都怎麼畫？

　　閉上雙眼然後想像一下，同樣的一張圖分別由四歲、七歲和十歲的「一般」小孩來畫。接著請把這些圖畫出來。這些圖很重要，因為你所畫出來的反映了你的期待。

　　當你闔上這本書的時候，再畫一次這些圖。如果你畫得更貼近實際情況，就達標了。

　　現在，是拋掉我們的神經質與老方法，讓寫作業的過程煥然一新的時刻了，打開窗戶，讓生命、信任與創造力的歡樂一湧而入！

　　讓我們忘掉完美，且千萬不要忽略這些方法中那一小撮即興元素，一起來實驗吧！

1 - 圖畫的關鍵

接近九個月大的時候,你的孩子能自在操控玩具,用拇指和食指捏取小東西。在兩歲期間,他學會新的動作技能,比如用湯匙吃飯、拿著水杯喝水、握住蠟筆。他可能會開始塗鴉,發現圖畫的世界。這些豐功偉業就是接下來的段落我們要談的。

你的小孩與塗鴉

他手上拿著一支蠟筆,隨著手部動作,在紙上留下可見的痕跡。這團形狀不明的霧不帶有任何象徵意圖。

只是好玩而已!

你的小塗鴉手是個衝動小人兒,正在學習自我控制。

圖 1. 羅賓森的塗鴉,1^1 歲亂塗沒什麼控制,2 歲顯得規律,2^6 歲具控制力了。

亂塗沒什麼控制

左圖看起來像是一堆逗點。一歲左右的塗鴉新手用整隻手抓住蠟筆，在紙上拍敲。眼前可見的結果應該很多都是偶然造成的，而且少有強烈的變化。在這個階段，小孩的注意力非常不集中，對事物的興趣只會維持幾分鐘，甚至只有幾秒鐘。

規律的塗鴉

中間這張圖上面有一系列「之」字形線條，就像你素描時的陰影線，是兩歲的孩子用來來回回如雨刷般的動作畫出來的。你的孩子知道怎麼握住彩色筆，調節落在紙上的壓力，筆成為他可支配的手的延伸。這個階段的小孩也會畫旋輪線（見 Zoom）。

具控制力的塗鴉

右圖出現較為規律的形狀，是兩歲半的小孩畫的，等到三歲時他就可以畫出圓形。小塗鴉手成功地調節肌肉張力，只運用手指的力量，手隨著手腕轉動。因為動作夠慢而可以中途暫停。

Zoom：圖中的旋輪線是往哪個方向轉？

模仿你在快速轉動蔬菜脫水盆時的動作。如果你慣用右手，你轉的就是順時針方向，如果你是左撇子則相反。這是個自然的動作，旋輪線就是以類似的動作畫出來的。連續動作越快且越是在過程中逃離控制，就越往順時針方向轉。後面我們會談如何畫一個圓。

圖 2. 羅賓森 2 10 歲畫的旋輪線。

當塗鴉聽從手和眼睛！

一開始，眼睛只能跟著快速移動蠟筆的手，然後才看到結果。大約兩歲半時，由於動作放慢了，手會試著配合眼睛。這個眼／手關係的對調改變了一切。而且，你的孩子越來越能夠專注駕馭自己的手。

填滿所有空間的滿足感

圖 3. 整張紙填滿，羅賓森 2^{10} 歲。

小塗鴉手體驗到相輔相成的兩種滿足：動作上的滿足來自塗鴉，視覺上的滿足則是欣賞成果所致。對視覺效果的驗證讓再畫一筆的欲望得以延續，而新的一筆又會引起小塗鴉手的興趣。眼睛引導著手往紙上仍然空白的地方走，漸漸地把整張紙都填滿。

你的小孩喜歡玩顏色

他還沒辦法控制形狀或是意義，但是他喜歡玩顏色。這是個已經準備好要嘗試一切的探索者了。

變換形式和媒材：彩色筆、毛筆、海綿，把馬鈴薯切成各種大小當印章，不然也可以用手指頭亂塗或是印手印，像史前人類那樣。他自己製造的這些顏色和形狀的結合，建立起他美感的基礎。你可以把這些色彩繽紛的作品掛在客廳牆上。

圖 4. 羅賓森 2^6 歲的繪圖體驗。

爸媽的疑問

我應該鼓勵小孩塗鴉嗎？

當然！有時候我們會貶低塗鴉的價值，但它卻可以讓小孩獲得對日後發展有所助益的能力。

在塗鴉的過程中，小孩已經準備要畫圖甚至是寫字了。他鍛鍊精細的運動機能，學著集中精神並引導自己的注意力放在某個目標上。

這支蠟筆可以幹嘛？小孩問自己：含在嘴巴？往空中一丟……從他會塗鴉開始，他發現這是拿來畫圖的工具，而且學著「好好」握住它。他也會理解塗鴉要塗在紙上而不是桌上；如果太用力會把紙戳破而且蠟筆會斷掉；彩色筆用完要蓋上筆蓋否則會乾掉；畫的時候方向要抓好不然最後會畫到連嘴巴都是墨水……

俗話說胃口是越吃越開，難道畫圖的欲望不是越塗越高昂嗎？

給爸媽的建議

達爾文在他那本《物種起源》出版之後，把 650 頁的手稿扔掉一大半，現在我們能看到的只剩 45 頁。你知道為什麼嗎？因為留下來的這些頁面，背後滿滿都是他十個孩子的塗鴉跟素描。小孩把這些手稿背面當作圖畫紙，而達爾文為了保存孩子的畫把這些手稿留下來。向達爾文看齊吧！保留你的孩子的所有創作，在每一張都寫下是誰畫的以及完成的時間。

即使擁有各種顏色的筆，三歲的小孩只會使用一種顏色，就是他手上拿的那支，而且通常不願意換，所以要求他換顏色的時候請溫柔一點。

開始畫圖吧，就像接下來的每一張，是親子交流的話題。把它們貼出來表示肯定，沒多久，要是你忘記這個例行儀式，孩子也將會提醒你。

有趣的練習

你的孩子大概一歲半，他剛學會講一些單字，對「畫圖」到底指的是什麼還一點概念都沒有，而且五年後他才會學到讀和寫。但是，替他儲備讀寫能力是很重要的。

陪他一起讀繪本，看圖說故事給他聽。這些活動可以引發他的好奇心，刺激他的想像，加強他的注意力，最後讓他做好「畫圖」、「閱讀」及「書寫」的學前準備。

塗鴉的重點是……

我們說你的小孩塗鴉只是為了好玩而已，沒有象徵意圖。對於一開始的塗鴉而言，這個說法沒有錯。不過，從兩歲開始，小孩會質疑他畫在紙上的線條，是否就像他在書裡看到的圖片一樣，可能帶有某種含義。在塗鴉之際，某種象徵意圖正萌芽，對意義的模糊探索也初具雛形。

問題在於，這個意圖搶先在小孩有能力畫出所謂「夠像的形狀」之前出現。你應該已經注意到，你的孩子在學會走路之前就想要跑，在學會說話之前就想嘰哩呱啦。他在還不會畫的時候也已經想要畫。他的圖畫是一張張結巴或意味不明的圖形表達，是「前象徵」繪畫。很快地，他會在學會閱讀之前假裝看書，然後跟圖 79 一樣，在學會寫字之前已經在寫。

這種意圖與實踐之間的差距，造成一開始的學習動機裡某種急躁的情緒。

嗡嗡嗡，小蜜蜂……

圖5. 羅賓森的前象徵繪畫：2 歲畫的蜜蜂，2⁶ 歲畫的牽引機。

接近兩歲時，羅賓森一邊喃喃自語「嗡嗡嗡，小蜜蜂」，一邊畫出一系列線條濃密且活潑的塗鴉，彷彿這些軌跡代表著蜜蜂嗡嗡嗡的聲音。兩歲半左右，他宣告要畫一台有輪子（幾乎是圓的了）的牽引機。象徵意圖透過口語表達出來，但是形狀的「相似度」還有待加強。畫出的形狀與意義之間的關係開始運作了。

你很難認同這樣的塗鴉稱得上是繪畫，就算是說它是前象徵式的。但是當你的孩子拿這樣的圖給你看時，你就會改變想法。為了活化思路，你不妨做一次思考練習。

螞蟻會畫小人嗎？

你站在河邊，看著一隻螞蟻跟著凹凸不平的地面隨機移動。突然，牠在濕濕的沙地上留下的痕跡讓你覺得像個小人。是螞蟻畫了這個小人嗎？不是，牠並不曉得什麼是小人，而且完全沒有想要畫他。螞蟻留下的痕跡也可能形成「小人」這個字眼，而你不會認為牠會寫「小人」。不管形狀是什麼，就本質而言，這個痕跡沒有再現任何東西，跟某種已知的東西相像並不表示它可以稱為一幅圖。

現在，你的三歲小孩在濕濕的沙地上移動著手指，然後驕傲地向你宣布：「我畫了一個小人！」你仔細看了他的畫但覺得這一點也不像個小人。不過你肯定你的孩子畫了一個小人，因為他是這麼說的。

這個故事告訴我們，相像既非必要（你的孩子的圖），也不算充分條件（螞蟻的痕跡）。一個輪廓在兩種意圖結合的時候才會變成一張圖：你那想畫圖的孩子，以及你對他的圖有意的觀看。

爸媽的疑問

小孩怎麼會產生畫圖的念頭呢？

有些作者主張，畫圖是由於偶然發現痕跡與已知事物之間的相像而開始的。根據我們的觀察，所謂發現根本不是偶然的。孩子所有的發展都是由外在壓力與內在嘗試的結合而來。

孩子會變成小畫家是因為你期待他畫圖，而且到了某個時候，他獲得的新技能足以回應你對他的鼓舞。除了語言之外，接近兩歲時，小孩就有轉化並運用符號的能力。他不只模仿眼前的對象，當對象不在時也能夠重現模仿。他會扮演老師來跟洋娃娃玩。他並不滿足於操控實體的東西，而是轉換它們原本的功能來「演戲」。若是要騎馬，一支掃把比一匹真的馬來得好用。

畫圖的欲望即是在這樣的時間點出現的。現在輪到你的鼓勵使這樣的欲望得以延續。

給爸媽的建議

成長的小麥需要灌溉。鼓勵你的孩子，你的讚美就是他的報酬，耐心一點。有你在一旁敲邊鼓（「畫一張漂亮的圖給我吧！」「這是什麼呢？」「這像一個小人耶！」）會讓原本滿足於塗鴉的孩子開始畫圖。

仔細聽他對你說的一切。你將發現那剛探出頭的象徵意圖，而你可以把它記錄下來，這些童言童語通常都非常詩意。

終於,你的孩子真的在畫圖了!

發展過程是漸進式的,因此很難明確指出塗鴉期何時結束,繪畫期何時開始。但是現在,不用懷疑了!你發現他向你展示的一個圓和幾條線看起來像個小人,或是太陽,或是⋯⋯不管是什麼!在三歲到五歲之間,你的孩子學會了他原本沒有的技能:可以畫出夠像的形狀好讓他的圖獲得其他人的認可。這是怎麼回事?得力於作業練習,你的孩子學會描繪各種方向的線條,以及畫出基本的幾何形狀。

各種方向的線條

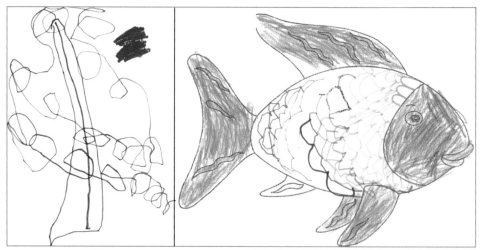

圖 6. 羅莎莉亞 3¹⁰ 歲畫的花環,以及揚恩 4 歲畫的魚鱗。

你的孩子學著在紙上畫線，由上到下，從這邊到那邊，斜的、交叉的、彎彎曲曲的、波浪狀……聖誕樹和復活節彩蛋的裝飾、魚的鱗片和屋瓦都是練習描繪拱形、環形和一圈圈纏繞的線條的好機會。這些練習是具象式圖畫的開始，同時為手寫技能做準備。

簡單的形狀

以下是幾個參考標準。

幾何圖形畫的發展

形狀	年紀	說明
圓形	3 歲	第一種密合的形狀，進入畫圖的關鍵
十字	3 歲	垂直交叉
正方形		區分曲線與直線的圖形
圓形／橢圓形 正方形／長方形	4 到 5 歲	根據大小來區分
正方形／三角形		根據角的數量來區分
菱形	7 歲	斜邊對小孩來說很難畫

幼兒在三歲左右成功畫出的第一個圓，潛伏醞釀著未來所有的圖畫。這是孩子第一個圖形字母，從這個時候開始，你面對的是個真正的小畫家了。

跟形狀和意義一起玩

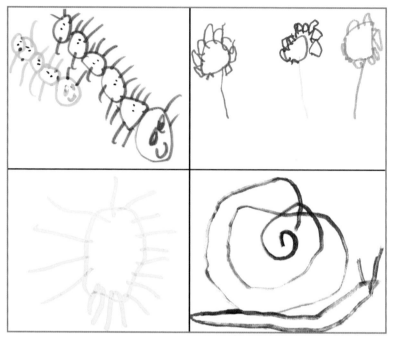

圖 7. 羅莎莉亞 4 歲畫的毛毛蟲和花，羅瑞 4⁶ 歲畫的太陽，艾莉絲 3⁶ 歲畫的蝸牛。

經過統計線條和幾何圖形的變化，我們歸納出在三歲到七歲之間，小孩擁有一個存放了 30 幾種圖形的資料庫。讓他排列組合，並賦予意義：並排的圓形像毛毛蟲，小圓圈圍著一個大圓圈就是一朵花，在大圓形周圍畫出放射狀的線條變成太陽，旋輪線可以轉出一個蝸牛殼等等。很快地，兩個圓和幾條線就會生出小人，一個正方形加上一個三角形可以蓋出房子。排列組合永無止盡。

你的孩子的畫裡有太陽

當孩子像羅莎莉亞一樣，學會把一個圓和線條加以組合畫出放射狀，他就會在幾乎是每張圖上面畫一個太陽。我打賭你畫的風景裡也有一個。

放射狀是小孩的資料庫中最常被使用的形狀之一。

它很好畫，具有美學上的平衡感且擁有獨特的象徵力量，經由小畫家探索發揮到極致。它可以是太陽、花朵、樹枝、輪子的輻條、蜘蛛、蝌蚪人、頭上的髮絲、手指和腳趾、眼睫毛、初期的動物等等。

圖 8. 羅莎莉亞 4 歲 的畫裡有太陽。

考證工作： 行為的文法

你都怎麼畫圖？而你的孩子又怎麼畫？我們可以標記構成某種圖形文法的規律性。以下是相關的準則。

線條的規則

起點規則：

1. 你從最高的點開始。
2. 你從最左邊的點開始。
3. 你從垂直線開始。

行進規則：

4. 你由左到右畫出水平線。
5. 你從上到下畫出垂直線。
6. 像三角形這種有頂點的圖形，你從最高點開始往左斜下方畫過去。

策略：

7. 你連續一直畫不要中斷。
8. 你在已經畫出來一條線上接著再畫另一條。
9. 你接連畫出一條條平行線。

根據這些規則來觀察以下的正方形。

畫出正方形

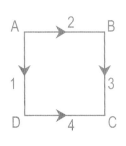

• 你從 A 點開始，然後畫 AD 這一邊（規則 1、2、3）

• 你連續畫出 AB 和 BC 不要中斷（規則 4、5、7、8）

• 你畫出 DC 這一邊（規則 4）

或者

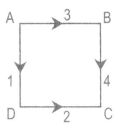

• 你從 A 點開始畫，然後畫出 AD 和 DC 這兩邊（規則 1、2、3、4、5 和 7）

• 你連續畫出 AB 和 BC 不要中斷（規則 4、5、7、8）

如果要畫一間房子，依照規則 6 來畫屋頂。

畫出圓形

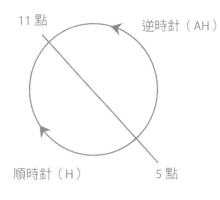

想像你的錶面有一條看不見的線,從 11 點指向 5 點。

A:當你的起點位於這條線的右邊,你往逆時針方向(AH)畫。

B:當你的起點位於這條線的左邊,你照著順時針方向(H)畫。

在七歲之前,原則上畫圓的方式不是 A 就是 B。

寫字母也是逆時針方向,所以方式 A 會更為普遍。

這些規則與最易上手的手勢相符(用到最少的力氣與動作),還可以確保完成度。它們隨著小孩的年齡與實際練習而建立起來,且適用於所有形狀。

你的孩子畫的圓無法密合得很好

圖 9. 尼古拉 37 歲畫的圓。

要讓圓形好好密合，小畫家必須對著起點並在適當的時候精準地停下來。這個精準度需要有穩定的手部動作和極大的專注力。四歲時，每兩個孩子就有一個無法畫出密合的圓。

而假如畫圓的時候沒有依照起點和方向性的規則，難度就會更高。

讓我們做個實驗。試著用右手畫一個圓，從一點鐘方向開始，接著要嘛順時針（不依照規則），要嘛逆時針（依照規則）。當我們往逆時針方向畫的時候，可以比較清楚看到終點而直觀地控制圓的密合。再者，因為一開始必須稍微轉動手腕，這個畫法最後會讓手回歸到平衡狀態，利於圖畫的進行。

這有點像是拿起一個倒扣的杯子來喝水：一開始我們會往某個方向轉動手腕，讓杯子翻過來的時候剛好順手，讓我們得以輕鬆使用。

爸媽的疑問

我的孩子是左撇子，他畫圖會跟右撇子一樣嗎？

大腦的偏側化不會影響繪畫的品質。瓦拉可斯（Vlachos）和波諾提（Bonoti）已經比較過七歲到十二歲之間的小孩在四種圖畫的表現：小人、房子、一棵樹在房子前面、一個小人在船上。

研究結果顯示，繪畫的品質隨著年齡而提升，但是與他們大腦的偏側化無關。

給爸媽的建議

觀察你的孩子使用哪一隻手拿筆、拿水杯或是拿牙刷。

跟孩子排排坐,問他身體的各個部位並要他指出來(右手、左腳、右耳、左手、右腳和左耳)。

站起來,跟孩子面對面,要他指出你身上跟剛剛一樣的部位。

把一支筆、一塊橡皮擦和一支尺排成一直線放在孩子面前,問他這些東西的相關位置是什麼。

關於答案,我們可以區別三個階段:

- 六歲以前,小孩聽過「右」跟「左」,但是不一定能夠回答出正確答案。

- 從六歲開始,小孩知道右和左代表的意思,能夠指出自己身體的左右部位,就算他常常搞錯。在回答「舉起你的右手給我看」之前,他會想個幾秒鐘來確定他是用哪一手在畫圖。

- 到了八歲或九歲,小孩在意識上已經能判斷出面對面的位置:「你的右手就是我左手這邊的那一手,反過來也一樣」,也知道在中間這個東西可以同時在 A 的右邊跟 B 的左邊。

有趣的練習

帶你的孩子跟圓形一起玩遊戲，圓形的無數組合和它們的各種意義：一串葡萄、絨毛小熊、繫著線的氣球等等。

菱形不好畫，你的六歲小孩目前進度在哪裡呢？

他不曉得怎麼複製出菱形或是鑽石形。叫他跟著虛線圖描一遍，他一定可以畫出來。所以他的問題主要不在於畫線。向他提議用火柴棒組成一個菱形，如果他反覆摸索，那麼他的困難點在於這個原型在他的意識裡尚未完全成形。請不必擔心，這些常見問題表示形狀的抽象性不只單純是視覺上的，還包括意識上如何重新組合出它的空間結構（密合的圖形、四邊長度相同、根據銳角或鈍角傾斜，符合雙重對稱）。在後面第五章，我們會以屋頂上的煙囪來討論關於傾斜帶來的難題。

畫裡的色彩是童年的光芒

線條的顏色和區塊的顏色

你的孩子會更換不同顏色的筆來畫畫，但是不著色。這是四歲小畫家典型的行為。以圖 8 為例，羅莎莉亞用八種顏色來畫風景，幾乎一個元素用一種顏色，但是都沒有著色。她認為圖畫就是線條的集合，由一個個元素組織而成：黑色的太陽、褐色的樹幹、綠色的葉子等等。我們在圖 18 那些初期的小人裡也發現類似的例子。

孩子是怎麼使用顏色的？

任意型

「很多次，要抹上藍色的時候，我發現藍色顏料沒了，於是我就在該畫藍色的地方塗上紅色。」畢卡索這麼說。

你的孩子也一樣，因為藍色沒有了所以用紅色，或拿距離他比較近，或削得比較尖的那支彩色鉛筆。因此，對於圖畫中色彩的詮釋我們必須要謹慎！

裝飾型

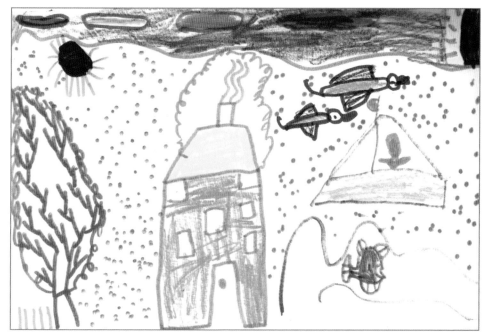

圖 10. 艾曼紐 6 歲。

在五歲到七歲之間，孩子是個抽象派著色家，他們用色彩來當作裝飾：為了「看起來漂亮」。這是透過色彩本身與對比色、相近色所產生的，他們感興趣的也是這些。

正規型

過不了多久，傳統固有的限制便會出現。以下是幾個參考標準。

色彩使用的發展

4-5 歲	水和天空是藍色、太陽是黃色、草和葉子是綠色，樹幹是褐色、身體皮膚是粉紅色。
6-8 歲	「寫實的」動物、藍色的雲、屋頂的顏色不固定。
8 歲以後	按照一般規矩來著色，紅色屋頂、藍天白雲。

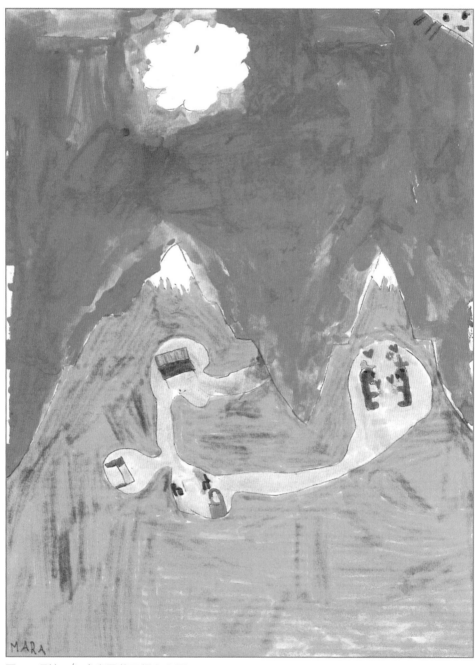

圖 11. 瑪拉 7^4 歲畫了藍天裡有白雲。

顏色配合著形象表現，變成一個符徵 ，能夠重複、鞏固或是強調所畫出來的形狀的意義，甚至可以決定性地成為圖中元素的辨識特徵。

在瑪拉的畫裡，原本白底上的藍雲，變成了藍底上的白雲。山的透視部分是為了讓我們看到那兩隻土撥鼠的家。

表現型

在勃奇（Burkitt）及其研究群的一項研究裡，他們要求四歲到十一歲的孩子根據個人喜好排列出十種顏色，然後拿出預先畫好的同一主題的三個範例（主題可以是人、狗或樹），依次表示兇惡、正常與溫柔，要他們著色。

這些學者發現，不管是哪個年齡層的孩子都會從最喜歡的顏色裡挑一種來畫「溫柔」版，在沒那麼喜歡的顏色裡挑一種來畫「兇惡」版，而「正常」版就用喜好持平的顏色。因此，沒有哪個顏色比另一個顏色更具表現性，這完全由小畫家來決定。

不過當小孩替自己畫的圖著色時，我們並沒有特別看到這樣的結果。

尤其是，不可以畫超過！

以下是著色畫的發展舉例。

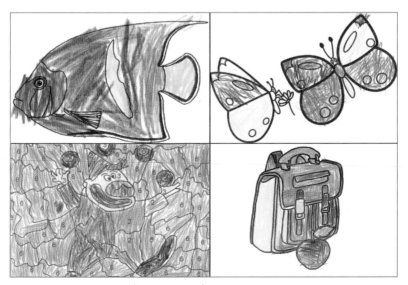

圖 12. 揚恩的著色畫：3⁶ 歲的魚，4⁶ 歲的蝴蝶與雜耍小丑，5 歲的書包。

著色畫的品質在三歲到五歲或六歲之間越來越好。動作的控制、專注力、精細度，這些都取決於孩子，但是品質和對媒材的掌握度也是。

若圖畫很小張，很容易就可以填滿，尤其如果畫筆剛好很粗，可是要畫在線內就很難。

若圖畫很大張，就不會那麼容易超線，不過要全部塗滿簡直會把人累死，尤其如果畫筆很細又沒什麼水。

總之，要達到期望的效果沒那麼容易！

爸媽的疑問

我應該鼓勵孩子著色嗎？

當然。著色不需耗費太多腦力與思考。這是事實，大概是因為如此，這個行為能讓壓力過大的人進入類似冥想的放鬆狀態，也能幫助小孩在玩得很嗨之後平靜下來。著色需要毅力、專注力與集中力，這些都是孩子值得培養的素質。

著色能夠鍛鍊書寫技能。要壓得夠用力才能上色，但是又不可以太用力免得把筆折斷。若想獲得滿意的成果，得填滿所有區塊但又不能在同一個地方來回塗太多次，要對準下筆的起點並預先考慮到動作幅度以防超線。

在著色的過程中，孩子會體驗到各種色系與它們之間的關聯性。他會根據發展中不停改變的標準以及情況來選擇顏色。簡言之！著色畫創造出有趣的視覺效果，而且對美感的形成有幫助。

給爸媽的建議

你知道你的孩子最常使用哪些顏色嗎？觀察他的蠟筆盒。筆的長度和磨損程度就是使用狀況的客觀指標。

你知道讓馬諦斯成為畫家的關鍵是什麼嗎？他母親送給他的一盒彩色筆。錯過另一位未來的馬諦斯豈不是太可惜了？買一些品質好的彩色筆和蠟筆給你的孩子吧！

從三歲開始，請利用日常生活中的互動來辨認色彩：今天你穿的褲子，是「跟天空一樣的藍色」，毛衣是「跟櫻桃一樣的紅色」。

有趣的練習

著色也會無聊，讓你的孩子試試有編號的著色畫，像圖 12 揚恩畫的那種。小孩會想全部塗完看看最後結果是什麼。

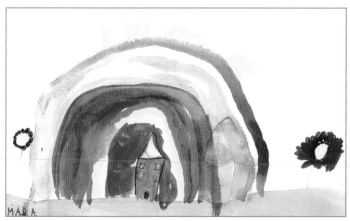

圖 13. 瑪拉 5 歲畫的彩虹。

像瑪拉畫的彩虹一樣，不僅完成了一幅漂亮的圖畫，也是確認顏色位置的好機會。

畫圖想表達的是……

在繼續往下之前,應該先詳細說明繪畫的概念,它將作為我們繪畫點評的引導。

魯奎(Luquet)在一世紀前所主張的「寫實」概念遠近馳名。這個概念假設孩子的畫是「包括再現物可見特徵的圖形轉譯」,魯奎用了四句話來描述繪畫的演變,各自對應到某一種寫實主義:

• 偶然的寫實,當孩子發現他的圖和他認識的某種東西很像;
• 未達成的寫實,當他畫不出想畫的;
• 知識的寫實,當孩子畫的是他知道的東西,包括不可見的事物;
• 視覺的寫實,當他畫出眼睛所看到的。

這個對兒童畫的「寫實」詮釋並沒有違背常理,不過,它是準確的嗎?

孩子的畫是對現實可見特徵的轉譯嗎?

為了更進一步,你不妨就以下的觀察想一想。

觀察一:太陽好多就像下雨一樣!

觀察以下的圖畫。

圖 14. 尼古拉 5^5 歲的畫,莎曼塔 10 歲的畫。

一個、兩個、三個……太陽!就跟很多四歲到十歲的小孩一樣,尼古拉和莎曼塔畫了好多太陽來裝飾他們的作品。但是,天上只有一個太陽在發光呀!

觀察二：馬利小孩和法國小孩的畫

侯夏（Ranchin）透過一項比較研究觀察到，在法國小孩的自由畫裡，有一半會出現太陽；但在馬利小孩的自由畫裡則少了十倍。然而，明明在馬利這個國家每天都是大太陽，而法國多半是多雲的天空。

如果我們用繪畫的寫實概念來看待這兩個觀察結果，會發現它們是矛盾的。

觀察三：在法國，放射狀是一個文化象徵

在法國，從幼稚園開始，小孩就被教導放射狀與「太陽」的意義是有關的，而它在小孩參照的所有圖形範本裡就代表了「太陽」。甚至我的文書處理軟體裡也包含這個符號（＊）。相反地，在非洲國家，學校比較少教到放射狀，這個形狀也較少出現在孩子的圖像環境裡。在現實中馬利的太陽比法國大，在圖像環境裡法國的太陽比馬利多，而影響他們的是圖像環境。這些觀察顯示，孩子的畫並不是現實可見特徵的轉譯，而是可以被一種足以傳達或代表現實的圖形語言所同化的。

Zoom：文化象徵

太陽並不是唯一出現在兒童畫裡的圖形象徵。仔細檢查你的孩子的畫，你會看到表情符號（☺）、小小的心形（♥）（參照：圖 67）和星星（＊），飛在空中的小鳥（Ƴ），甚至還有綁著緞帶的禮物（參照：圖 74），聖誕樹（參照：圖 74）或是山頂上鋸齒狀的雪（參照：圖 11）。

圖畫好比圖形語言

畫圖的重點並不在於「太陽」，相反地，小孩不會因為看到太陽在天空閃耀著，心裡就出現一個或好幾個太陽，以及用放射狀來畫太陽的想法。孩子是在圍繞著他的圖形範本裡，在學校教育以及大人的意見裡，發現他可以畫很多個太陽，而且有一個他很熟悉的圖形，亦即放射狀，就足以代表這個東西。

你認為你的小孩在畫一朵花之前會先分析花的結構嗎？不會。就像圖 7，小孩只是單純地組合幾個形狀：許多弧形圍繞一個圓，下面再加一條線。

世界在圖畫裡變成形狀與色彩，就像它在寫作中化為文字

我們可以像談論口語表達一樣來談圖形表達。寫作的時候我們會運用文字，根據句法結構創造句子，而句子再組成一篇文章。畫畫時我們運用圖形符徵（圓形、線、正方形等等），根據簡單的規則創造出更大的符徵（放射狀），然後它們再來組成一幅圖。幾個形狀構成一幅圖，同樣神祕地，幾個音符化為一段旋律，或幾個句子就是一首詩。

圖畫並非現實可見特徵的轉譯，不只如此，可見的特徵還應該順從圖形語言的力量。

小孩在兩歲到四歲之間，不需有意識地努力或是正式地學習便可獲得口語能力（他們從一歲開始牙牙學語，一歲半會組合字詞，兩歲或三歲時能夠講出句子）。就像平克（Pinker）所說的：「一個三歲小孩是文法的天才，但在視覺藝術**上他**完全無能為力。」

從三歲或四歲左右那些把現實縮減成簡單形狀的早期繪畫，到十二歲或十三歲複雜度提高的作品，小孩要花十年的時間來學圖形語言。我們將透過小人畫、動物畫、房子畫、風景畫追蹤這個發展。

始終有效的概念

從早期兒童畫的研究以來，先驅者就把兒童畫視為圖形語言。然而流傳下來的卻是魯奎的寫實概念。近年來，孔恩（Cohn）採用杭斯基（Chomsky）的語言能力先天論觀點，提出類似的主張。

根據這個概念，小孩與生俱來就有畫圖的能力，所以嚴格地說他並不是在學畫圖。他應該是「單純地」獲得其文化裡的圖形語言的特殊規則。

這個先天能力得以解釋我們所觀察的幼兒繪畫的普遍傾向。不過，要完成高複雜度的圖畫（比如有陰影的風景透視畫），就必須對傳統固有文化有所了解，並具備繪畫技巧。

生活中不是只有畫圖！

有些小孩喜歡畫圖而且常常在畫，有些則對別的東西感興趣。畫圖的欲望也跟階段有關。小孩持續地探索新的領域，獲得新的能力。

上幼稚園可以是發現拼圖的契機，學習閱讀讓孩子體會閱讀的樂趣。他們還會上游泳課、騎腳踏車、溜直排輪等等。跟畫圖一樣有趣的事情這麼多。

爸媽的疑問

相像的感覺是怎麼來的？

現實與想像都是繪圖意識的催化劑，但是畫出現實不表示寫實。

前面我們已經看到，像不像既非必要條件，也不足以建立起畫畫的人和看畫的人之間共享的意義關係。剛開始畫畫的小孩滿足於主觀的相像，而我們在接受這個主觀性的同時，也一起進入這個遊戲。

孩子的畫與現實不像，但是它跟代表了現實的圖形範本相像。

你覺得你的小孩畫得跟現實很像，並不是它真的像，而是因為你了解組成圖畫的那些形狀的象徵作用。你認為太陽跟真的太陽一樣，因為你知道放射狀的象徵作用。這是一種約定俗成的相像。

我們是如此習慣「解讀」影像，以致於忘了它們之所以容易解讀，就跟口語一樣，是建立在我們從小在某個群體中學到的共識基礎上。

給爸媽的建議

畫圖之所以重要的理由有千百種，我把它歸納成以下三點：

- 孩子在小時候會經歷一段長時間的書寫前期，而圖畫正是他們表達的絕佳途徑。

- 一個不愛畫圖的小孩恐怕也不愛寫字。

- 畫圖可以發展象徵能力和實用的技能，有助於日後的學習。

因此，鼓勵你的孩子畫圖吧！尤其如果他不太喜歡畫。

想一想，他對畫圖的興趣取決於他的人格特質，但是也與你對他的期待和鼓勵有關。他畫圖是因為好玩，但也是為了討你歡心。幾句「哇！你畫的圖好漂亮喔！」就可能讓一切改觀，等到他更大的時候，你的熱烈激昂就可以稍微放緩。

有趣的練習

若你的孩子無法從大門走進繪畫的世界，試試讓他從窗戶進來。帶他摺紙、剪紙或拼貼，這些跟畫圖類似的活動或許能觸發他。

你的五歲孩子處在哪個寫實階段呢？向他提議畫一間他認識的房子。他在畫的時候會遇到一些困難，除了幾個細節之外，他畫出來的是腦袋裡認知的「象徵式」房子，是「房子」這個類別的原型。再提議他畫一間沒有門的魔術師的房子，因為魔術師可以穿牆而入，而且這個房子高的窗戶要比低的有窗簾的窗戶大。我們發現，很多五歲甚至更大一點的孩子堅持畫有一個門兩個窗戶的「象徵式」房子。等到第五章談房子畫的時候我們再來討論。

2 - 小人與小人的發展

上一章，我們參與了孩子的繪畫摸索期以及對顏色的運用，經由論述使我們理解圖畫是一種圖形語言。在這一章，我們感興趣的是三歲到四歲之間的幼兒畫的初期小人。

小人的誕生

就像口語中「我」的使用一樣，第一個小人見證了對於自己身分的第一種表達形式。這是個重要的時刻。儘管仍處在塗鴉語言之中，我們發現了幾種型態的小人：圓形小人、「列舉」小人以及粗胚小人。

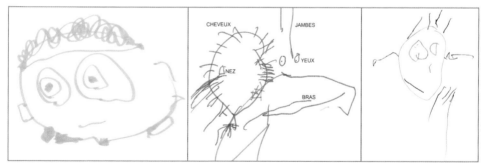

圖15. 芙洛拉 2⁹ 歲的圓形小人，羅曼 2¹⁰ 歲的「列舉」小人，還有羅賓森 3¹ 歲的粗胚小人。

芙洛拉的小人一出生就圓滾滾。因為媽媽的鼓勵，芙洛拉天天都塗鴉。大概在一歲半的時候，她開始替她畫的形狀命名（好-好、媽媽之類的），畫了初期的小人。兩歲九個月的時候，她畫出很漂亮的圓形小人，眼睛瞪得大大的，有嘴巴跟頭髮。

「列舉」小人

羅曼把小人的各個部位分開畫出來，但這不是組裝說明書。我們注意到放射狀的頭髮圍繞在畫有鼻子的圓臉周圍。通常在這種類型的圖畫裡，每個畫出來的元素都會被命名，「頭、手臂等等」，彷彿是用口頭列舉來支撐圖形語言。列舉出元素是幼兒圖畫裡的普遍傾向。此外，這種常見於文學描述的小人，在世界上不同的地區、不同時代也都觀察到他的存在。

粗胚小人

三歲左右，羅賓森畫出有點圓又沒那麼圓的密合形狀。因為眾人的鼓勵，他開始畫小人。上圖已經是個滿成功的粗胚了。

在「圓形」小人裡，孩子專注於整體忘了局部；「列舉」小人正好相反，專注局部而忘了整體統一。而「粗胚」小人則試圖全部整合起來。

爸媽的疑問

為什麼第一張可辨識的圖畫通常是個小人？

人是一個有趣的對象物。只要參觀過博物館就會察覺到，在我們的文化裡，它是大多數繪畫的核心主題。打從出生開始，小孩就對周圍的人臉感興趣，而這個興趣會延伸到他的圖畫裡。

但是，你記得嗎？你難道沒有一邊鼓勵你的小孩一邊說：「來！畫一個小人吧」。也許我們應該從這些鼓勵來思考小人之所以較早出現的緣由？我們已經得知，圓形，孩子畫的第一個密閉形狀，是塗鴉進入圖畫的過渡。畫一個圓，在上面加幾個元素（線條、點或小一點的圓），而你可能就想把它解讀成小人：「喔！這是一個小人嘛！」

Zoom：壓倒性的小人

在孩子出生後的很長一段時間裡，小人仍然是他們畫圖時偏愛的主題。公主或戰士，小人是他們圖畫所訴說的故事裡的英雄。

我們估計有 75% 的兒童畫是人物畫，或裡面有出現人物。

給爸媽的建議

初期的圖畫通常會伴隨著口頭說明。傾聽你的小畫家所說的內容，仔細把它記錄在圖畫上。

不要驚訝，小人的形狀必須歷經好幾個星期甚至是好幾個月才會穩定，通常會經過大家熟知的蝌蚪人類型。

有趣的練習

你的小孩對自己還不是很有信心，但是他會畫不同大小的圓。鼓勵他探索，把圓形當成包容形式（四個小圓放在一個大圓，就是一張臉），或是放射形式（一個圓加上四條放射出去的線，就是肚子和四肢）。

不久之後，他將學會組合這些形狀，這個接那個，變成一個小人。

謎樣的蝌蚪人

你曾聽過這位鼎鼎大名的「沒肚子的小人」，而一般我們稱他：蝌蚪人。那是一張圖上面畫了人體，如果根據紙上的線條來看，這個人只有頭和四肢，沒有出現認知上該有的肚子。我們對蝌蚪人的介紹就是這樣。

以下是三個範例。

芙洛拉畫的是獨臂蝌蚪人，但已經戴了一頂帽子。羅莎莉亞的蝌蚪人像太陽一樣光芒四射，而揚恩畫的一雙長腿拉得很高，充分顯示人類的外型特徵：站立。

圖 16. 芙洛拉 3 歲、羅莎莉亞 3⁶ 歲和揚恩 3¹⁰ 歲畫的蝌蚪人。

小人拚命地尋找他的肚子

圖 17 的小人被歸類成偽蝌蚪人，因為他們都在尋找自己的肚子。

孩子會先畫一個蝌蚪人，再拼湊出一種情境來表示肚子：手臂連在腿上；兩腿之間空白的地方藉由肚臍或是畫一橫使它具體化；完成之後再加個圓形或長方形；有時候圓形被拉長像條四季豆，小孩會在上方畫出人臉，而這就代表圓形下方是肚子，腿則通常很短，因為紙的下方沒位置畫了。

這些圖畫想要表達出有肚子的小人，但是畫出來的仍然像是蝌蚪人。

圖 17. 偽蝌蚪人集錦。

眼睛比肚子還大

蝌蚪人已經擁有很多部位了。除了頭和兩條腿,還張大眼睛看著我們。嘴巴很早就出現,大約兩張圖裡就有一張可看到鼻子、頭髮和手臂。腳和手是比較少見的。

但很明顯就是沒有肚子。

你的孩子知道人都有肚子,位在頭和腿之間,而且他每天看到的人也都有肚子。到底為了什麼奇怪的理由,讓他沒有把他所認識且看到的人體畫出來?

我們可以區分出兩個時間點。

早期的蝌蚪人滿足了全部的人：小小畫家簡化了小人，把他縮減成一個熟悉的公式（這是個普遍傾向），而孩子周圍的人了解這個小人是他目前能夠畫得最好的狀態。

隨著時間過去，沒有肚子這件事多少會困擾我們：你的小人沒有肚子耶！最後小孩會承認這個意見是有道理的，然後試著讓他的畫符合我們對他的期待。可是肚子要怎麼畫？

他得在畫的過程中找到適當時機把它安插進去。他必須剛好在畫完頭之後，畫一個代表肚子的圓，然後再畫四肢。偽蝌蚪人則顯示這個操作程序不容易掌握。在繪畫的演變過程裡，這類困難我們還會遇到很多次。

蝌蚪人和身體示意圖

老師跟你說你的孩子沒有建立起他的「身體圖式」，因為他畫的是蝌蚪人……

別擔心。這種把小人圖視為身體圖式（見 Zoom）的建構的想法，是一種成見，而前面的觀察不足以證明它的有效性。

我們可以至少有兩種理由為根據：

· 小孩畫圖的時候，他對身體的認知未必會啟動。你的孩子知道的比他畫在圖上的來得多。他只是畫出他意識中象徵小人的那些形狀。

· 就算小孩啟動他對身體的認知，他未必就知道怎麼畫出來。我們已經看到他添加一個肚子的企圖，超過他實際能畫出肚子的能力。

畫圖是認識世界、認識自己的一種方法。透過它激發出來對人體特性的思考，小人圖對身體圖式的建構是有所幫助的。在第六章我們會看到小人圖顯示出性別身分的構成，甚至是小孩在社會空間裡再現自我的方式。

Zoom：「身體圖式」

幼兒，就像我們所有人一樣，在空間裡走動、操作東西，會肚子痛，有這麼多機會可以認識身體的特性。身體圖式代表的就是這個概念。

身體圖式連結了主觀性在有形身體上的體現，在周遭環境中的定位。透過外在感官（視覺、觸覺和聽覺）、本體感受（肌肉、關節等等）與內在感受（或內臟的）等資訊的結合建構而成。

這個建構在一歲的時候會隨著自我意識（當小孩理解鏡子裡面的就是他自己的本體：「這就是你啦！」）而邁向一個階段，大概在六歲的時候完成。接著它會不斷地被重新評估，以趨向更紮實、一致、穩定的表現。

爸媽的疑問

所有小孩都會畫蝌蚪人或偽蝌蚪人嗎？

我們可以這麼想，在我們的文化裡，兩歲半到四歲半之間的所有孩子都會畫蝌蚪人，數量多寡不一定，而會維持一段蠻長的時間。蝌蚪人是如此常見，以致於它變成小人圖的發展中，一個必然的階段。

不過，有些小孩可能跳過偽蝌蚪人的階段，直接畫出有肚子的小人。

給爸媽的建議

大概需要一年的時間,小畫家才會從初期仍處在塗鴉型態的小人(約三歲)過渡到明確有著肚子的小人(約四歲)。

辨別這個演變的各個階段並記下日期:

- 第一個可辨識的小人。
- 第一個蝌蚪人。
- 第一個偽蝌蚪人。
- 第一個有肚子的小人。

讀這本書會激勵你持續記錄下去。

有趣的練習

如果你的孩子是蝌蚪人小畫家,而且他願意玩這個遊戲的話,你可以進行以下的調查。

誰藏在偽蝌蚪人背後?

這個調查不是審問,而是陪著你的孩子一邊畫一邊聊。如果你覺得這樣問可能會讓他受傷或是影響他的穩定性,就讓他高高興興畫蝌蚪人。

你的孩子處在什麼階段?

完成以下表格來確認一下。

這些問題可以讓你更了解你的蝌蚪人小畫家心裡在想什麼。儘管這不是目的所在,但是要求孩子思考這些問題,也許能夠讓他成長。

有趣的練習

調查蝌蚪人之謎

_____歲完成表格	是	否
1　他認識身體的基本部位,而且可以在自己、在你或在一張照片上指認出來。		
2　你畫一個有著圓圓大肚子的小人。當你問他這個大圓是什麼的時候,他會指著自己的肚子嗎?		
3　把你剛才畫的小人剪成六片(頭、肚子、兩隻手臂、兩條腿)。他能夠把這些部分拼起來嗎?		
4　如果要他選一個他最喜歡的,他會選蝌蚪人嗎?		
5　在他的蝌蚪人圖裡,當你叫他指出小人的頭時,他會指著圓形嗎?		
6　在同一張圖裡,當你叫他指出小人的肚子時,他會指著同樣的那個圓,還是隔開雙腿的那個空間?		
7　他不知道怎麼照樣畫出一個有肚子的小人……		
8　他不知道怎麼按照你跟他說的順序:頭、肚子、手臂和腳,在適當地方畫出肚子。		
9　他沒辦法牢牢記住恰當的順序,即使你臨時成功地「救」了他。		

第1、2、3個問題測試他如何重現人體與圖畫。

第4個問題對於他的小人圖如何呈現是關鍵。

第5、6個問題評估他以什麼方式將自己畫的蝌蚪人概念化:同一個圓代表頭部但也可能是肚子。在這個情況下,我們在45頁提到的包容形式與放射形式,就會是重疊呈現而非並排呈現。

第7、8、9個問題評估他對有肚子的小人的畫法掌握了多少。

四歲到十歲畫的小人

呼！肚子終於在適當的時機被畫在適當的位置了。根據常理，小人可以被歸類到擁有基本身體部位的小人了。

小人會如何演變？

這就是接下來的章節中我們要探索的。

我們會以不同的角度搭配小人圖來介紹這個演變過程：形態學、畸形、繁複細節與服裝；跟著發展的整個軌跡來追蹤。而我們將看到決定性的變化會發生在關鍵時期：八歲左右。

我們從小人形態學的演變開始。

正規的小人

在四歲到九歲之間，小人的形態會根據三個階段演變：線條人、管狀人和輪廓人。

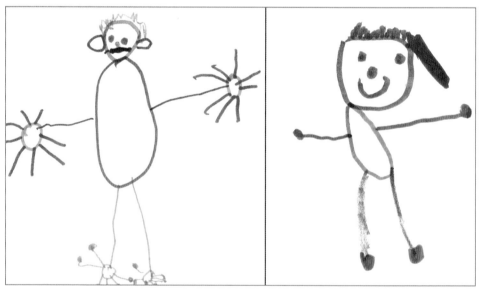

圖 18a. 蘿涵 3^{10} 歲與羅莎莉亞 4 歲畫的線條人。

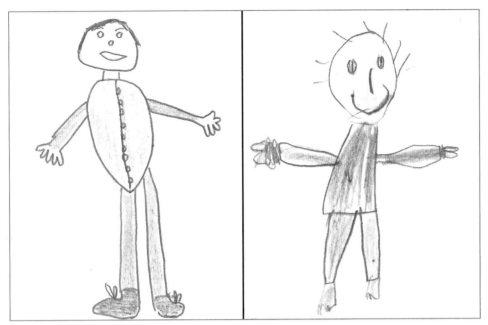

圖 18b. 凱文 7² 歲與揚恩 5⁹ 歲畫的「管狀人」。

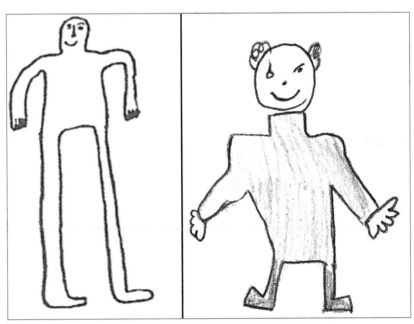

圖 18c. 阿諾 8² 歲跟羅曼 7⁶ 歲畫的「輪廓人」。

線條人

圖 18a 的例子顯示，正規線條人，是孩子用圓形和線條——也就是他所擁有的「圖形單字」畫成的，這是四歲到五歲孩子的特點。這種「鐵線」筆法讓小人看起來脫離現實。

蘿涵畫的小人是「放射狀的」：放射狀的四肢圍繞著肚子，手指圍繞著手，腳趾圍繞著腳。只要位置夠蘿涵就加上射線，彷彿她畫的是一個太陽。數一數發現每隻手有八根手指，每隻腳有六根腳趾。這種只要有位置就加上元素的傾向是種普遍傾向，在這本書後面還會經常出現。

蘿涵與羅莎莉亞都根據她們的想法，換了好幾次彩色鉛筆。圈描出圖畫的色彩布局，為我們指出它的完成是一步接一步，一個或一雙元素接二連三：一種顏色來畫頭，另一種畫肚子，再一種畫手臂等等。

「管狀」人

圖 18b 的例子是正規管狀人，是五歲到七歲的孩子會畫的形態。手臂和腿都用雙重線條形成的管狀來表示。脖子也因為雙重線條的使用而出現。

線條人和管狀人的畫法都是把部位並排。這些小人經常是裸體的但沒有意識到這件事，因為沒有人跟他們說。他們的裸體有時用肚臍加以強調，或少數會畫出乳房，不過一般他們會害羞。這些小人傳達了自外於文化的「自然」人這種想法。

「輪廓」人

圖 18c 的小人，常見於八歲小孩的圖，已經有一個比較像人的外形。每一個部位都融入結構緊密的整體裡。通常都有脖子，這比較不是為了視覺上的寫實，而是基於連結頭與肩膀的考量。

這些圖可能會讓人聯想到用粉筆畫在地上的那種有點恐怖的事故人形圖，比如阿諾那一張。但一般來說，孩子偏愛將局部輪廓與明確的部位連結起來。描繪輪廓需要流暢且連續的動作，這要歸功於書寫練習。當孩子要幫小人穿衣服的時候，輪廓即與衣服的形狀貼合在一起。

Zoom：圖畫的意義和實作的方法

以下圖表是受到梵索梅斯（Van Sommers）的啟發，我們舉出三種形狀，每一種代表兩個意義。

每個形狀可以複製兩次，請一邊畫一邊想著其中一個意義。

完成複製圖。

形狀	意義	方法
Ⅲ	羅馬數字3	畫三條直線，再畫兩條橫線。
	橫放的梯子	畫兩條橫線，再畫三條直線。
N	字母N	一段接一段畫出三段。
	顛倒的字母Z	連續畫出形狀。
（小人圖）	高腳水果杯	根據以下順序來畫：杯子、杯腳、水果。
	小人	根據以下順序來畫：頭、筆直的肚子、腿和手臂。

你會注意到意義的改變將導致畫法的改變。

當孩子在畫小人的時候，請你注意觀察。跟你一樣，他從頭開始然後畫出肚子和四肢。這個畫法連結的意義是「小人」。

爸媽的疑問

我的三個孩子在同樣年紀的時候，畫的小人並不一樣，這是正常的嗎？

當然！我們發現小孩之間有很大的差異，這是正常的。在任何領域，總是有些孩子發展得比其他人快。在繪畫上也一樣，多元異質才是王道。

在六歲的時候我們可以看到各種形態並陳：有一半的小孩會畫管狀人，有些則繼續畫線條人甚至是偽蝌蚪人，而有一些會試著畫輪廓人。輪廓人是發展的明顯標記，他從五歲就出現，大概在八歲左右成為主流，隨著後續發展而定型。

有趣的練習

在希臘傳說裡，墜入愛河的年輕女孩為了留住即將遠行的愛人的影像，而興起用粉筆把愛人的臉部剪影畫在牆上的念頭。這個輪廓被認為是繪畫藝術的起源。

透過手影遊戲或圖畫和剪紙，同時喚起孩子對物品影子的注意力。

向他提議複製阿諾畫的小人，圖 18c。

這種輪廓畫會難倒五歲的小孩，而八歲的小孩則會覺得稀鬆平常，至於還未獨自畫過這類圖畫，但是擁有足夠技巧的六歲或七歲小孩會對它感興趣。複製練習可以幫助孩子把小人當作一個包含了各部位的剪影，你可以觀察這個學習成果是否反映在後續的圖畫裡。

給爸媽的建議

到 MUZ 網站逛一逛：http://lemuz.org/coll_particulieres/
rene-baldy-presente-levolution-du-bonhomme-chez-lenfant/

你可以在裡面看到很多屬於這一類的小人圖。

畸形的小人

不管我們覺得這類小人是奇特、幼稚、讓人困惑還是令人討厭，這都不重要，
看到他們的第一眼我們就會注意到：這個是斷臂人，那個手臂連在頭上的小人，
頭比肚子還大，腿太短或是太長。

診斷結果：輕微

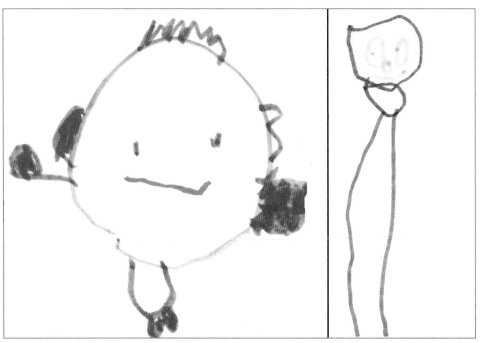

圖 19. 尼古拉 3^{10} 歲和羅莎莉亞 4 歲的畫。

看看他們！其中一個有手臂但卻是連在頭上，而這顆頭跟肚子比起來實在太大了，腿也太短。另一個是斷臂人，肚子比頭小，兩條腿太長。

別擔心。在兩歲半到五歲之間出現畸形的小人很正常，而且跟身體圖式沒有關係。接下來我們會一一檢視。

手臂連在頭上

以下是兩個可能的解釋。

畫法錯誤

幼兒用蝌蚪人的畫法來畫早期的正規小人：他畫完圓形的頭之後畫上手臂，接著才畫肚子和腿。

連結錯誤

幼兒有把手臂跟最大的圓連結的傾向。如果頭是最大的圓，那麼他就會把手臂連在頭上。尼古拉的情況就屬於這一種。

頭太大，要不就是肚子太小

小人的大頭！我們是以此辨識出一張兒童畫的。大部分七歲以前的小孩畫的圖，都沒有按照頭跟肚子的比例在畫。

羅莎莉亞畫的斷臂人，頭的大小可說是正常的，只是肚子看起來太小，為了讓小人有個適當的體型，她畫上兩條長長的腿。

小孩知道頭比肚子小，為什麼還把頭畫得這麼大？

以下是兩個可能的解釋。

保險起見

頭的部分要包含五官，而肚子沒有東西。小孩會把頭畫大一點，以確保有位置來畫臉部的細節，而肚子不用畫其他東西所以可以小一點。

對空間的掌握不足

當孩子開始畫圖時，他有一大片空間，讓他能在紙的中間畫一個圓形大頭。接著他只好畫一個小肚子和／或是短短的腿。如果尼古拉把肚子跟腿畫到合乎頭的比例，那畫紙的空間會不夠。

腿的長度取決於可用的空間

同樣對空間的掌握問題也影響腿的描繪。

圖 20. 羅曼 7⁴ 歲、賽巴斯提昂 5⁹ 歲、蘇菲 10 歲。

羅曼把自己畫在爸爸跟媽媽中間,那天是學校開學日。因為他把自己的頭畫在比較低的地方,所以他沒什麼空間可以畫身體和腿。難畫的身體輪廓佔據了全部可用的空間,腿就沒位置畫了!

我們請賽巴斯提昂畫一個很高的小人。他好好地把頭和肚子畫在高的地方,但是畫得跟平常一樣大,所以為了表示這個小人很高,他必須把腿畫得很長。

蘇菲找到一個解決的辦法,她把小人畫成跪姿。

斷臂小人

四歲的時候,三個小孩裡面就有一個會畫斷臂小人,如果到了六歲這種情形仍持續,才算是例外狀況。

就像小小偷一邊大喊「不是我!」一邊把手背在後面,孩子把小人的手臂也藏了起來嗎?習慣性遺忘可能是有問題的徵兆,不過,通常孩子是間歇性地忘記畫手臂,因此應該考慮其他原因。

頭髮還是手臂：二選一

在羅莎莉亞圓滾滾的圖裡，手臂的位置已經被頭髮佔滿了。怎麼辦？不要畫出來或是把它畫短一點：圓胖小人沒有右手臂，而左手臂的長度根據可用空間而定。

圖21. 羅莎莉亞5歲畫的長髮肖像圖。

羅莎莉亞沒有讓手臂從髮絲之間穿過，因為就像所有小孩一樣，她不想讓線條交叉。這個普遍傾向與小孩畫圖的概念有關：每個元素有自己的位置，不可以侵犯隔壁元素的位置，而線條代表具體且不可跨越的界線。看看圖 **67** 露安娜的畫，人物的手臂從洋裝下方伸出來，免得跟頭髮的線條交叉。

順序的問題

以下的順序裡，你認為哪一個忘記畫手臂的風險最大？

1. 頭－臉－**肚子**－**手臂**－腿。
2. 頭－**肚子**－臉－**手臂**－腿。
3. 頭－**肚子**－**手臂**－臉－腿。
4. 頭－**肚子**－腿－臉－**手臂**。
5. 頭－**肚子**－腿－**手臂**－臉。

畫完肚子之後沒有馬上畫手臂的（順序 2、4、5）。順序 4 是風險最大的，因為小孩在畫完剩下的部位之後，還必須想到要畫手臂。

Zoom：腿是最容易畫的

腿跟頭和肚子組成一路畫下來的順序：頭－肚子－腿。因此它很少被忘記。而且，腿連在肚子下面，方向是垂直的，這些都很明確，只在長度的斟酌上讓人有點猶豫。

手臂，就算沒被忘記的話，也都畫得比較笨拙：不一定連在對的位置，而且方向有千百種。主要方向會隨著發展過程而改變：大多數四歲小孩畫的手臂是橫的，五歲到七歲的時候應該會變成斜的，通常是往下（∧），而從九歲開始會垂直貼著身體。我們注意到它們原則上是跟垂直軸對稱的：比如如果小人舉起一隻手臂撐傘，另一隻手臂也會舉起來。

注意！這些觀察是根據站立、正面且不動的小人而來的。在第三章的時候我們會發現情況變得複雜，因為小人動了起來。在圖 **34**，小人的腿不想彎曲好坐下或是上樓梯，而在圖 **36**，拿著冰淇淋的手臂無限延伸好碰到嘴巴。

給爸媽的建議

畫圖是小孩投射他當下情緒、苦惱、欲望甚至是個性裡較固定的特質的一種活動。從這一點來考量，每種遺漏、變形、反常、誇大都可以用心理分析觀點來詮釋。這些詮釋如果是來自專家針對一個心理可能有問題的孩子的深入研究，它們便會顯得中肯。

你了解自己的孩子，因此他圖畫裡的一些特徵在你眼中是有意義的。相反地：想藉由詮釋孩子的圖畫特徵來了解他，這個行為有難度甚至可說是危險的。保留你那些非專業的詮釋，如果一切順利，對圖畫最佳的詮釋，將是由你的孩子來告訴你。

爸媽的疑問

如何解釋某些缺漏？

這些缺漏揭示的並非你的孩子對身體構造的了解與否，而是圖畫本身如何被創造。

過去的畫法、不適當的連結、空間不夠等等，這些都屬於表達的錯誤。

拿手臂來舉例好了。如果孩子太早畫，他會把它們連在頭部這個圓形上，如果太晚畫，就有漏掉的風險或是空間已經被佔據，如果頭比肚子大，他可能會連結錯誤把手臂跟最大的圓連在一起……

大約五歲或六歲時，你的孩子會變成小人畫的專家。他就不會再犯這些幼兒期的錯誤了。

有趣的練習

請你那三歲或四歲的孩子畫一個「十」字。如果他想要避開交叉的線，他就會先畫一條垂直的線，然後在兩邊各畫半條橫線。

利用兩片圓形貼紙，用不同方式交疊，創造出三種小人：頭和肚子一樣大、頭比肚子大一點、頭比肚子小一點。

哪一種組合最適當？

手臂應該要畫在哪裡？

這個遊戲可以讓他想想，如何不被畫圖過程所限制來畫出小人。

一個（幾乎）不再漏掉什麼而且有了臉孔的小人

從蝌蚪人到輪廓人，小人大致的模樣轉變著。同時，清單上的元素越來越多，而代表這些元素的圖形越來越明確。

這兩點都是這一章所要探索的。

畫越來越豐富但總是漏掉什麼

一張具象畫必然是不完整的。但是我們的眼睛對於每一種「缺漏」的重視程度不同。有些缺漏根本不會被注意到，但有些會被指出來：這裡少了東西！

當孩子畫一個小人時，他會回顧自己所知道的元素清單。有些被認為是基本元素，是清單不可或缺的部分所以很少被遺漏，但另一些，可能是選擇性或是正在納入清單中的，就未必會出現。在發展過程中，清單會越來越詳細，原本沒有的元素成為選項之一然後變成清單的一部分。

以下是幾個參考標準。

小人豐富度的發展表

年齡	80% 的圖畫裡都會出現
4 歲	頭、眼睛、腿。
5 歲	嘴巴、鼻子、手臂、肚子、腳。
7 歲	手和手指，手指數量不一定，頭髮和第一件衣服。
9 歲	脖子、每隻手有五根手指頭，至少有兩件衣服。
10 歲	每兩張圖就會出現一張畫有睫毛和眉毛，大約三張圖就會有一張出現耳朵。

有些元素會比其他元素更難進入清單裡。

我們可以將之區分為三種類型：

- 可以在畫圖過程中隨時添加的：鼻子、耳朵等。
- 必須在明確的時間點加入的：前面談到蝌蚪人的時候提過的肚子，還有脖子。
- 可以隨時添加但是必須用嵌入的方式：頭髮或是茂密長髮、帽子、衣服。

下面我們會觀察畫有鼻子、耳朵、脖子、頭髮或是茂密長髮的圖。

畫在中間的鼻子

鼻子是很容易添加的元素。然而在四歲或五歲，有一半的小人都沒有鼻子，直到九歲時，還有大概 10% 的小人缺了鼻子。一般來說，鼻子是不一定會出現的。你的五歲孩子今天畫的小人有鼻子，但隔天畫的沒有，為什麼？以下是三種可能的解釋：

你的孩子不可能顧及全部，他專注在基本元素上。在發展的這個時刻，他認為鼻子不算是基本元素。不是只有他這樣，你有沒有注意過在我們視覺環境中常見的表情符號？它們都沒有鼻子，而沒有人覺得哪裡有問題！就常識而言，鼻子像是臉上可有可無的元素。

注意看你的孩子怎麼畫臉。鼻子通常在畫完眼睛和嘴巴之後才畫。有時候是在他發現忘了畫鼻子之後，猶豫一下才加上去的。兩個大眼睛（這十分常見）和嘴巴可能會佔掉所有空間，剩下的位置不夠畫鼻子。圖 20 賽巴斯提昂畫的小人就是這個情況。

鼻子的形狀表現比較好的，是小人處於側面的時候。在一個正面小人的臉上，鼻子會形成兩個視點的衝突，這有點像是你要孩子畫出正對著他的玻璃水瓶的把手。除此之外，鼻子圖還產生了一個大規模的圖形選集：圖 22 就包含了將近 150 種。

圖 22. 學者帕傑（Paget）提出的鼻子一覽表（1932）。

當頭髮佔據耳朵的位置……

就跟鼻子一樣，耳朵可以在畫圖過程中隨時添加。但是，耳朵很晚才出現，因為它不在基本元素清單裡，而且還要它的位置沒被佔據。

圖 23. 亞歷山大 4⁶ 歲、艾希絲 8 歲（上排），克拉拉 9 歲和茉麗葉 8⁴ 歲（下排）。

男孩，尤其從 8 歲開始，畫出人物耳朵的傾向比女孩明顯。或是像亞歷山大一樣，他們畫的男性，頭髮都比女孩畫的女性來得短，所以有位置可以畫耳朵。

在艾希絲的圖裡，耳朵的位置已經被頭髮佔據了。克拉拉畫出耳朵是因為想要戴上耳環。而茉麗葉找到自己的方法同時畫出長髮和耳朵。

我的孩子沒有畫出小人的脖子

脖子可能不是小人的基本元素。在六歲小孩的畫裡，有脖子的小人不到一半。然而，跟鼻子不同的是，脖子不能在畫完之後才添加，而必須在適當時機畫下去：在頭和肚子之間。就跟蝌蚪人的肚子一樣，這個小小的位置可不容易找。

或許是基於這樣的理由，在發展曲線裡，脖子的出現完全根據小人圖的整體品

質而定。想替小人戴上項鍊就可能會畫出脖子，像克拉拉畫的人像，圖 23。

小人跟美髮師有約

從以下的大頭照，你可以區分髮型的四種畫法。

直到六歲，小人的頭髮就像揚恩的圖那樣，是刷子狀的（放射形式）。孩子的想法集中在單一元素「頭髮」，而不是茂密的髮絲。

圖 24. 揚恩 5⁷ 歲、克莉絲汀 6³ 歲（上排），蕾拉 8⁷ 歲以及娜迪雅 9⁶ 歲（下排）

接近七歲時，茂密的頭髮會取代一根一根的頭髮。比如克莉絲汀畫的，這些頭髮畫在臉那個圓的上方，沒有侵犯到額頭。回顧這個傾向：每個元素有自己的位置。

八歲左右或九歲，頭髮會疊合在臉這個圓上，而透明畫法讓我們可以看到臉型，就像蕾拉畫的人像。

八歲到十歲之間，畫圖的方式會改變：頭髮成為元素清單第一項，排在臉的圓形之前。娜迪雅的人像從頭髮畫起，再完成臉的其他部分。很顯然，畫圖順序的改變並不容易達成。

我們注意到，因為頭髮遮蓋了額頭局部，使得長久以來畫得太高的眼睛，下降到臉部中高位置。

繪畫大爆發

幼兒擁有的幾何圖形語言是多義的。早期的小人由圓形和線條組成，而根據它們在紙上的位置，同樣形狀可以有不同的意義。例如，放射形式可以表示頭和頭髮，肚子和四肢，眼睛和睫毛，手和手指等等。

七歲左右或八歲，圖形語言逐漸明確並特殊化。幾何形狀被具有單一意義的圖形符徵取代，因為它們「像」它們所代表的意義。

臉部五官，手和手指都是很好的例子。

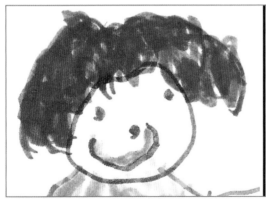

圖 25. 羅莎莉亞 5 歲和 7 歲時畫的臉。

小人有人臉

跟羅莎莉亞一樣,五歲或六歲的小畫家用點和小圓來代表眼睛跟鼻子,嘴巴就畫一條簡單往上彎的線。

大概七歲或八歲時,每個元素孩子都會用一個特殊形狀來畫:眼睛像杏仁,有眼珠和睫毛;鼻子在嘴巴之間找位置,渦卷鉤狀有時還會畫上兩點表示鼻孔;嘴巴用雙重線條畫出唇形,或是用三條線區分兩片嘴唇。

有好多手指的手

6 歲以前	5 歲到 8 歲	8 歲以後
放射狀	有手指沒手掌	手和手指

圖 26. 手部圖的演變。

圖 26 舉出的例子可以讓我們區分出三個階段:

- 六歲以前,幼兒把手指畫成掃把狀、十字、齒耙狀,或是圍繞一個圓的放射線狀。
- 五歲到八歲之間,他會在代表手臂的長方形或是衣服袖子延伸處畫出 2D 平面的手指。
- 從八歲開始,出現不同於手腕和手指的手掌。手指變得比較長,沒那麼寬,而且長度各異。開始畫出相對的拇指。請注意,畫出指甲的情況是非常少見的。

爸媽的疑問

為什麼小孩會數數，但是卻不按照手指的數量來畫圖？

從五歲開始，小孩知道每隻手有五根手指，會從一數到五，也認識手的實際形狀。但是在七歲孩子當中，三個就有兩個畫的手不是五根手指。我們再度發現，孩子不一定畫他知道的或他看到的。

要如何解釋這個矛盾？

因為我們畫圖的時候不會去數數。

圖 27. 揚恩 6 歲。

揚恩知道手的形狀而且描過它的輪廓，他也會數數。但是當他畫圖的時候，他不會去數。他的圖畫特徵被諸如畫出的形狀大小或可用空間等圖形限制所左右。沉浸在逐漸成形的圖畫裡，他沒有去思考手指數量這種「細節」。他只能把三根胖胖的手指嵌入已經像大鳥展翅那樣巨大的手形裡。

給爸媽的建議

根據時間順序,把孩子畫的小人圖排在桌上,在一張表上記錄「眼睛」、「鼻子」、「嘴巴」、「手」、「髮型」的圖形符徵。你會看到,這些圖形符徵一開始是幾何形的(圓的眼睛、筆直的嘴巴);然後大概七歲時它們會特殊化(杏仁狀的眼睛畫有眼珠,嘴巴有雙重線條)。

有趣的練習

你的五歲小孩畫小人的時候不畫脖子。叫他畫一個脖子上戴著項鍊的女士,建議他複製一張有脖子的小人圖,告訴他小人的脖子要怎麼畫。五歲小孩能夠完成這些練習,而且這樣的學習效益通常可以持久。畫脖子可以促使他把頭和肩膀用同一道輪廓連結起來。

帶領他進行圖形識別。跟你的孩子一起研究他喜歡的漫畫家怎麼畫人物五官或手,製作圖形表,把這些圖形剪下來或是重畫一份,再製作成標籤,讓孩子來拼貼組合。

這不但好玩而且可以讓我們發掘無限的符徵種類,它們因為「躲」在意義後面,所以我們沒看見。我們只看到鼻子,沒看到代表它的形狀。

這些練習同樣可以為你的孩子之後畫小人表情時做準備,這是我們在第三章要談的。

小人去找他的裁縫師

小人在穿衣服上面遇到了幾個難題：他不曉得怎麼穿大衣，有時候他的衣服是透明式的，但指出了所屬性別，而他的帽子飛起來。

穿著長大衣的小人

我們請很多五歲、七歲和九歲的小孩畫一個穿著長大衣的小人。當小孩畫完的時候，我們會問他是否想要修改。接著，我們會拿穿著長大衣的小人圖給他看（正確的與透明式），然後要他選一張「比較好的」。

這篇發表在《童年》季刊（*Enfance*）的研究指出，五歲小孩滿足於增添某些細節，比如在平常畫的小人身上加一排鈕扣，但是不會畫他穿長大衣。從七歲開始，我們發現兩種畫法：

- 畫法「小人－大衣」（bm）是先畫小人再畫大衣。
- 畫法「頭－大衣－四肢」（tmm）是先畫頭然後大衣，最後再畫四肢可見的部分。

第一種導致透明式小人，而第二種完成的圖則讓人滿意。

小孩七歲時，只有 40% 用 tmm 的畫法來畫小人，到九歲的時候這樣畫的也不過佔 50%。

畫出透明式小人的七歲小孩會選擇非透明的圖，但是很難判斷或不確定要怎麼調整自己的畫。相反地，九歲小孩一樣會選擇非透明的圖，且知道怎麼修正（他們會擦掉小人身體的線條，把大衣塗黑或是擦掉大衣遮住身體的部分，變裝成斗篷）。

穿著長大衣的小人圖是個困難的練習。對七歲或九歲小孩來説，他們能清楚地判斷出透明式是錯誤的（他們都選擇非透明小人），但是只有九歲小孩覺得有辦法改進自己的圖畫。

替小人穿衣服之前一定要先畫出小人

小孩很少替小人穿上長大衣。不過,從五歲到八歲,小人穿著透明衣服還算常見。

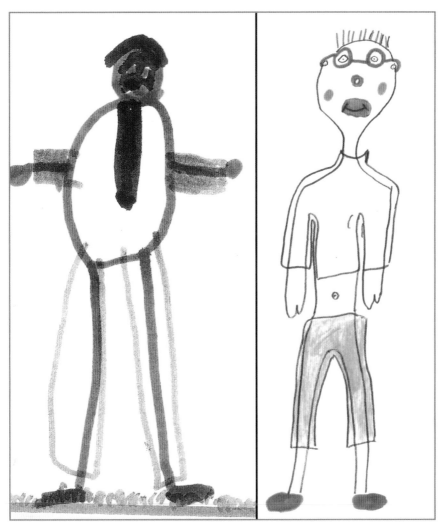

圖 28.尼古拉 5^{10} 歲和艾莉絲 8 歲畫的透明式服裝。

透明式服裝是因為畫法不適當所導致,即畫完小人之後再畫衣服,或把衣服直接疊上去。「替小人穿衣服之前必須先畫出小人」這個具體推論,則更強化了這類畫法的使用。

Zoom：衣服創造出男人……和女人

回想一下第64頁小人豐富度的發展表。七歲左右，一件衣服（男人穿長褲，女人穿裙子或洋裝）就能說明所屬性別（也透過髮型差異來表現）。大約八歲或九歲，較完整的服裝以及較精緻的描繪比如臉部細節（有睫毛的大眼睛）、鞋子（高跟的）和配件（領帶、腰帶、珠寶、手提包）明確指出這個屬性是如此不可或缺。

戴帽子可不容易

從前的男人會戴帽子。現在他們也會戴棒球帽或是軟帽。兒童書也跟隨這樣的演變。小人戴帽子的方法有四種。

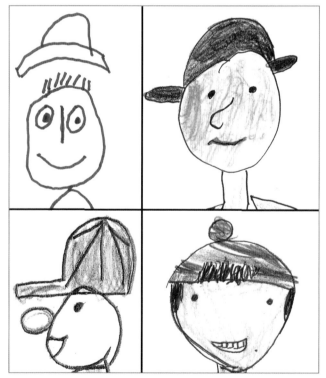

圖 29. 查理 6 歲、史蒂芬 8^3 歲的帽子圖（上排），羅曼 8 歲、艾德格 9^4 歲（下排）。

查理畫的帽子在頭頂上飛，史蒂芬把帽子畫在頭的周圍。這兩種方式都依照了一個位置一種東西的原則，而且避免線條交叉。

羅曼把棒球帽戴在頭上畫成可透視的，而艾德格改變畫法：他先畫軟帽，然後加上頭部其他可見的部分。這回輪到帽子成為清單的第一項。這樣的新畫法在十歲之前都還不穩定。

爸媽的疑問

小人的羞恥心是否代表了孩子的羞恥心？

我們知道小人是有羞恥心的，至少在這些預期會「公開」的圖畫裡。若他們只在「私下」的圖裡才沒穿衣服的話，這表示你的孩子清楚掌握了我們的社會規範。

圖 30. 維克多 10 歲和蘇菲亞 10 歲，沒穿衣服的小人。

即使我們明確地要八歲小孩畫一個脫掉衣服的小人，我們發現除了少數的例外，沒穿衣服的小人仍保持害羞與微笑。大多數的孩子畫裸體小人但沒畫出性器官，有的孩子比如蘇菲亞找到新的表現手法，遮住性器官讓我們沒辦法看到。

提議你的孩子複製下圖的模特兒（或換成女模特兒）。一星期過後，叫他根據記憶重新畫一次。

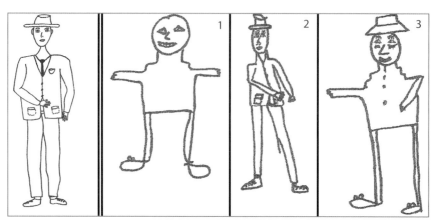

圖 31. 路易 7 歲，著裝小人複製圖。最左邊那張是模特兒。1 是自由發揮，2 是模特兒複製圖，3 是一星期後根據記憶重畫的。

大家發現了什麼？

複製圖完整且相對忠於模特兒原圖。然而，在記憶圖裡，很多該複製的元素都漏掉或是變形了。帽子、臉部符徵、西裝扣子和鞋帶都保留著，不過，西裝本身以及手臂姿勢如果沒有看著模特兒，通常太難了。結果，記憶圖跟自由發揮圖的相似度，和它與模特兒圖的相似度差不多。

你可以把這個流程運用在其他內容上。三張圖的比較（慣用畫法、複製、記憶）可以好好訓練小畫家的融合掌握能力。

給爸媽的建議

孩子的每一張畫未必都是要公開的。公開的小人畫必須穿著適當的衣服，但是請尊重他的隱私！

不時注意孩子的圖畫裡可透視的部分。孩子是怎麼看待這個狀況的？他想要或是他能夠重新畫一張非透明的小人嗎？

追蹤孩子的發展，連同小人的形態（線條人、管狀人、輪廓人）與細節豐富度的演變。有些小孩很長一段時間都畫「管狀」人，而且細節很多（臉、西裝扣子、帽子等等），其他則嘗試剪影般的輪廓人，不管細節。

3 - 當小人動起來，有了情緒

從四歲到十歲之間，小人的變化非常巨大。從一開始由形狀並列組成，到變得更具人形。實作上的缺漏消失了，比例也越來越協調。出現在畫面上的元素清單變長，而且每個元素（臉、手、頭髮、衣服）更為具體詳細。

不過，除非例外狀況，在這整個階段裡，小人是正面朝向我們、站立且不動的。

在這一章，我們首先要探究小人靜止不動的原因。

接著我們會看到，從某個年紀開始，小人動了起來，選擇他要面向哪一邊，而且還帶有情緒。

你的孩子是保守派、冒險派，也是創造派

小人是孩子偏愛的繪畫主題。因此大家對這樣的畫很熟悉，而它的重複性並非毫無根據。

保守派

你的孩子堅持要你唸同一本書、講同一個故事，一字不差。他喜歡規矩，也喜歡重複畫一樣的圖。

羅瑞、揚恩和羅莎莉亞在這張或那張圖裡，重複同樣的公式。羅瑞的小人都有脖子，每隻手有五根手指（他會去數），揚恩的小人肚子是正方形，而羅莎莉亞發現可以用「三角形」洋裝來畫女孩。

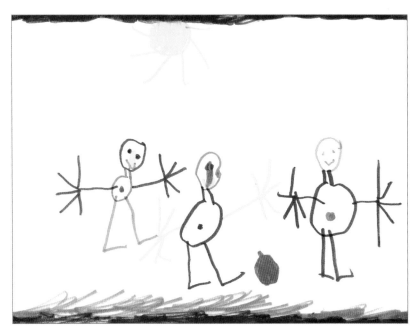

圖 32a. 羅瑞 5 歲。

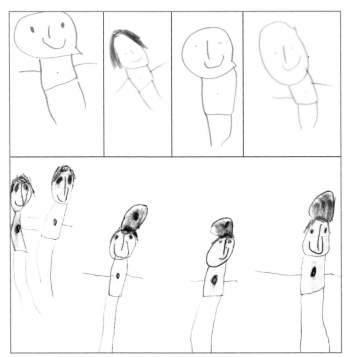

圖 32b. 揚恩 4^5 歲和 4^6 歲。

圖 32c. 羅莎莉亞 4^3 歲。

你的孩子是小人圖的專家

得力於反覆練習，你的孩子建立起一個慣用資料庫，在一般情況下他會按照其中的方法來畫圖。五歲的時候他對太陽、花、正面的房子已經很熟練了，當然還有小人。

· **取得慣用畫法有它的正面意義：可以花較少的力氣快速完成一張圖。**

你的五歲孩子畫小人非常快，畫的時候有自信、從容、沒有遲疑，像是信手捻來，或好比他引用著一首背得滾瓜爛熟的詩。

· **慣用畫法也有負面意義：畫圖的方式變得較死板，難以中斷或是改變。**

已建立的慣用畫法在一般情況下是效率的保證，但也可能阻礙新技法的學習。我們很清楚擺脫習慣必須付出有別於平常的努力。

然而，他不能安於現狀

學習過程中的熟練與混亂，讓孩子不得不持續重新調整他的習慣。他處在一個不舒服的狀態，像在一家商店裡，既要滿足客人的需求，又要在改裝工程中自得其樂。他必須一邊拓展一邊有效率地經營。這個發展過程銜接兩個互補的傾向：

· 保守傾向鞏固著已經獲得的技能，並建構出慣用畫法。

· 而另一個開拓傾向則引入新事物，轉化成新的能力。

如果沒有基於探索欲望而加入新元素帶來成長的話，慣用畫法的重複會導致孩子陷入困境。

冒險派

利用反覆練習來鞏固已經學會的技能，這是好事。而離開熟悉的舒適圈，向外探索新的寶藏是進步的不二法門。

所有機會都是探索新事物的好時機。

當他重複自己的圖

我們看羅莎莉亞畫的女孩：一個有睫毛，另一個穿著高跟鞋，有些都有手指，有些沒有。這些差異變化的其中一部分會被保留著，從內部形成繪畫演變的助力。一個簡單笨拙的嘗試如果製造出有趣的變化而且繼續深入，就可能開花結果。一個變化會接二連三帶動其他轉變。

比較揚恩的兩個系列。在很短的時間裡他的公式已經有所發展：頭髮的存在變得普遍，頭和身體的比例因為腿部拉長而變好。

當他複製

複製不是什麼好事，不會帶來任何個人創造力甚至會造成阻礙。一般認為的說法是，一方面，缺乏自主性的複製會束縛並限制了孩子；另一方面，內在豐富性的自由表現能帶來滿足感。

然而：

- 相較於自由發揮，複製在心理上必須付出更多的努力來符合原型。

- 複製可以讓孩子脫離與個人慣用畫法自說自話的情境。

- 複製有助於發現新的畫圖方式。

孩子很容易發覺複製是進步的有效方法。當他看到隔壁同學的圖比較好看，他就照樣複製一張，而他是對的。

抱持半吊子心態複製隔壁同學的方法應急，這很糟糕。但是完整複製他的畫則是好的。

這正是何以我們會目睹一張圖引起風潮，受到大眾喜愛且像病毒一樣，在班級或在兄弟姊妹之間傳播（見 Zoom）。

Zoom：圖畫是會傳染的……但是你未必要替孩子打預防針。

學者加德納（Gardner）的觀察指出這個傳染病是怎麼蔓延的。他想了解一個四歲半小女孩舒拉在家畫的圖是如何進步的。他首先想到的是舒拉繪畫技巧的發展，接著他思考：「如果想找到原因的話……將周圍環境對她的影響優先列入考量，難道不是更為合理嗎？」（見他的書第 11 頁）。

他研究了她哥哥畫的圖以及他們家裡有的書之後，發現小女孩複製了哥哥的畫，而哥哥的畫是從家裡一本兒童圖畫書複製出來的。

整條作用鏈是這樣的：家庭的一個圖形原型在環境裡出現（圖畫書），哥哥複製以後，形成第二個潛在的原型，接著舒拉把它複製出來。

當他在私下的習作裡做實驗

孩子會私下實驗新的、未曾發表過的圖。

回應大人要求的小人畫，以慣用畫法處理，在畫的過程中不必擔心失敗。這些小人畫跟古典肖像畫相似，人物靜止、朝向正面、細節很多。

而不打算公開的習作，用的是還在發展的畫法，不確定每一筆畫下去是否成功。它們都沒那麼「精雕細琢」，但是較為創新，裡面的小人有動作，或是呈現特殊的姿態。

而經過多次練習，當小孩認為他的圖已經達到標準了，就會驕傲地展示出來。

當他展現出變通力

我們已經看到，孩子想畫出某種東西的念頭總是超過他實際的繪畫能力。為了讓圖畫切合心裡的想法，慣用畫法必須持續修改、調整。某一種程度的變通力（允許改變）必須對僵化的習慣（傾向保守）進行反擊。

以下的圖表提醒我們，這種變通力從繪畫初期就已經出現了。

小人圖的變通力與發展

意圖	變通力	舊有習慣
正規小人	在頭和腿之間加上肚子。	偽蝌蚪人。
著裝小人	在畫完頭之後畫衣服。	透明式服裝。
有脖子的小人	在頭和肚子之間加上脖子。	直到七歲或八歲，小人都沒有脖子。
頭髮	不可從頭開始，而是先畫頭髮。	頭髮疊在頭上面，而且是可透視的。
帽子	不可從頭開始，而是先畫帽子。	帽子疊在頭或是頭髮上面，而且是可透視的。
動起來的小人	改變畫圖的順序。	僵硬的小人。
側面小人	不可使用正面小人畫法。	「貝卡欣式」側面或是混合多重視點。

創造派

卡密洛夫－史密斯（Karmiloff-Smith）的實驗指出，變通力奠基於創造力，會在五歲到九歲之間發展。

畫個不存在的東西給我

五歲到九歲的孩子應該會畫小人、動物和房子，接著畫不存在於我們的世界的小人、動物和房子。經由圖畫分析指出，對五歲孩子而言，所謂不存在的東西，是少了一個元素或是元素形狀被改變（比如小人少了一條腿或是小人的頭是正方形）；而對九歲孩子來說，則多了一個元素（兩個頭的小人、有翅膀的房子），或是元素改變（比如小人有著動物的身體）也算數。

五歲到九歲之間發生了什麼事？

五歲幼兒會畫小人，但無論是引導圖畫的心理表徵，或是完成圖畫的方法都無法進入他的思考裡，所以他無法改變小人的模樣。這個觀察是有模糊地帶的，因為我們看到，任何年齡的孩子都有能力調整他們的畫法，在他們的圖畫上添加新的元素。

九歲時，得力於新的抽象能力，孩子能按照自己的想法操縱其心理表徵（他可以畫出一個小人和一隻動物，把頭和肚子分開，顛倒元素次序，虛構出一個獸身小人。）他也能夠把重心放在畫圖過程，改變畫法來呈現他思考的結果。

這樣的變通力是創造力的要素之一。

創造力是什麼？

創造力是完成一件獨創作品的能力，同時能夠針對問題的限制隨機應變。

從 1950 年代開始，我們認同基爾福（Guilford）的主張，即創造性格是一種「擴散性」的思考形式，因為它朝著各種無法預料的方向發展，而且對一個單一提問能產出多重的獨特見解。

陶倫斯（Torrance）以這些研究為根據而建立出「陶倫斯創意思考測驗」。

在圖形領域裡，創造力由三則子測驗來評估，我們將它歸納如下表。

陶倫斯創意思考測驗之圖形創造力

圖形創造力子測驗三則，每則作答時間為十分鐘
讓孩子使用綠色類似蛋的圖形，任意在紙上黏貼組合出一張獨創的作品。
完成十張不完整的圖：用圖畫裡已經有的一條曲線或是直線，試著接力創作並且為每張圖下標題。
從兩條平行線開始，盡可能畫出各式各樣的圖，越多越好，然後替每張圖命名。

透過三則子測驗的表現，可以得出符合四種創造力要素的四個指標。

四個指標衡量結果	
變通力	多重角度來理解問題，改變行為找出解決辦法來適應各種類別。
流暢力	提出大量各式各樣的解答。
獨創力	提出與眾不同的想法。
精進力	提出精確的解答以及具有美感的作品。

這些測驗的運用指出，創造力的發展有其停滯期：接近七歲入學時、九歲左右或十歲。

剛入小學的時候，孩子面對基礎學習和適應新規矩的努力可能會阻礙他創造力的發揮。接近十歲，創造力的降低可能是呼應形式邏輯思維發展的尖峰期。

爸媽的疑問

會畫圖的小孩創造力就比別人好嗎？

這個問題後面藏著另一個更基本的問題：良好的技巧跟創造力的關係是什麼？毫無關係、正面，或是負面（有個蠻普遍的想法是，繪畫技巧的學習會阻礙創造力）？

已發表的研究比較傾向這兩者之間的關係是正面的：良好的繪畫技巧有助於創造力的表達。

爸媽的疑問

我應該要買一塊繪圖板給小孩嗎？

孩子擁有各式各樣可操控的螢幕，而使用方式會改變他們大腦的運作。他們拿著遙控器選台、同時進行多種操作，快速做出選擇等等。相對地，緩慢的活動比如畫圖變得無法跟上他們的心理狀態：「這太慢了！」

中世紀的安菲姆用手在樺樹皮上刻畫（見圖66），十九世紀的小孩用粉筆或炭筆在房子牆上塗鴉，現代的小孩拿彩色筆畫在紙上，而二十一世紀的小孩使用數位繪圖板。有何不可？

有趣的練習

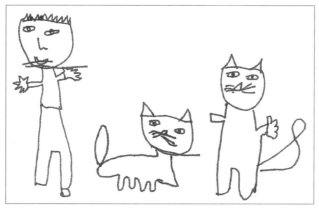

圖33. 于格 6 歲的小貓人。橫線表示他預定要劃分的地方。

向你的六歲孩子提議畫個動物人，刺激他的想像。如果他畫不出來，建議他像圖33那樣，先畫一個小人和一隻動物，然後想想可以從哪裡劃分開來，接著完成動物人。

小人動起來，轉向側面

由於追蹤小人活動力的變化，我們觀察到小人擺出了各種動作。以下的例子讓我們能夠判斷從幾歲開始小人的動作會具體表現出來。我們將看到變通力的展現可以在這些觀察中獲得印證。

小人從昏睡中甦醒……而且動起來。勉強地！

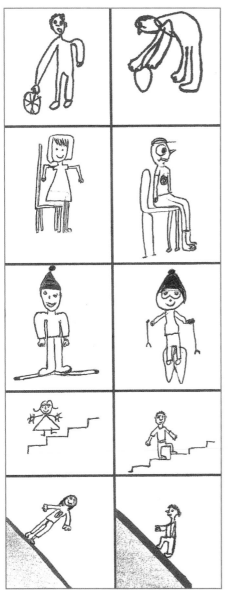

左圖的左邊欄是由六歲或七歲孩童完成的。他們在原本站立、不動且正面的小人圖裡做出局部變化。右邊欄則是由八歲到十二歲的小孩畫的。他們多少更深入地改造了原本的圖畫，傳達出動作或是描繪某個姿勢。

兩種圖畫類型的過渡，從這個到那個狀態的變化，大概發生在八歲左右。在比例上，圖畫清楚指出四歲孩童在人物動作上的發展是 0%，到了十歲是 90%，而進步最快是在八歲期間。

幼兒發明的局部解法既不能扭轉小人的正面，也無法撼動他筆直的身體軸線。他把小人的手臂拉長去撿球，或是把坐著的小人兩腿挪動拉開一點距離。當一張圖裡面有兩個元素時，每一個都企圖保留自己的型態而各自為政。比如，小畫家把朝向正面的小人跟側面的滑雪板兜在一起，或是把小人跟樓梯並列。而依照一個長久以來的普遍傾向，他也會畫出和斜坡垂直的小人，之後我們在屋頂上的煙囪圖也會看到（圖 57）。

圖 34. 小人撿球、坐著、滑雪、爬樓梯或是登山。

從八歲開始，大約有一半的孩子會畫側面的小人，且大多數可以清楚表現動作。孩子獲得了新的能力：他們能夠對原本的圖畫做出足夠的修改，大致上開心地完成規定的要求。

就像我們在前一章節提到的，這是由於心理表徵的變通力較強而產生的能力，對孩子想像小人的姿勢與表達它們的方法有幫助。

小人選擇自己最美的側面

屹立不搖的正面小人

從初期且維持很長一段時間，小人都站著、一動也不動、朝向正面。書裡面寥寥可數的側面小人反映出在整體兒童畫裡「當前」的比例（見 Zoom）。

對於圖 34 的觀察顯示出正面小人相當堅不可摧，不過，八歲之後，小人的動作會促使他轉向側面。

正視圖是我們觀察人類最典型的視點

這個視點限制了幼兒而滿足年紀較大的小畫家。很可能是因為這樣的圖有最高的投資報酬率：

· 符合根據垂直軸而來的形體對稱性。
· 看得到四肢與臉部細節。
· 每個元素擁有它特有的形狀，在正確的位置上，且交叉或重疊的部分降到最低。
· 繪畫過程是可以分段切割的。

總之，正面小人很容易辨認而且用最少的力氣就能夠完成。

你有沒有注意到，典型視點會依物件不同而改變？

典型視點製造出典型圖畫。

畫一隻狗，一隻烏龜、一架飛機、一輛車、一艘船、一條魚。很可能你畫出來的是一隻側面的狗，而車子、船和魚也一樣；至於飛機和烏龜則畫成俯視圖。這些視點都很常見。

貝卡欣是小人的表親

從七歲或八歲開始，小人投入某個動作時會願意轉向側面了。但是仔細看看圖 34

圖 35. 羅曼 8 歲的側面小人。

與上面羅曼這張圖裡頭動起來的小人。

他們的臉是極簡型的側臉，讓人想到卡通人物「貝卡欣」（Bécassine）的側臉。小畫家跟平常一樣畫了一個圓圓的頭，然後把眼睛、嘴巴、鼻子放到該放的位置。

在羅曼的圖裡，右邊的小人的頭、身體加上一隻手臂明顯是側視圖，但是兩條腿畫成正面；而左邊的小人只有頭被畫成側面。

在適當的時機稍微幫他一把

改變視點，發現新的圖形符徵，嘗試某種方法，這通常需要有人幫他一把。想一想，在適當的時機，只要一點點推進力就能讓鞦韆越盪越高。我和羅莎莉亞的互動就是如此。

仔細看圖 36 的第一排圖畫。八歲左右，羅莎莉亞畫了公主在賞花，就跟平常一樣，她畫的是「貝卡欣式」側臉。我們一起看著她的圖畫本裡面那些人物的側臉，然後我叫她注意他們鼻子的曲線，嘴唇和下巴的起伏。經過這些觀察，她

完成一個「標準」側臉，望向右邊，有一隻手臂和兩條腿（中間那張圖）。隔天，她畫了一個爬樓梯要回家的小人。從此以後，她會輪流畫兩種側臉，就像那張三個吃著冰淇淋的人。

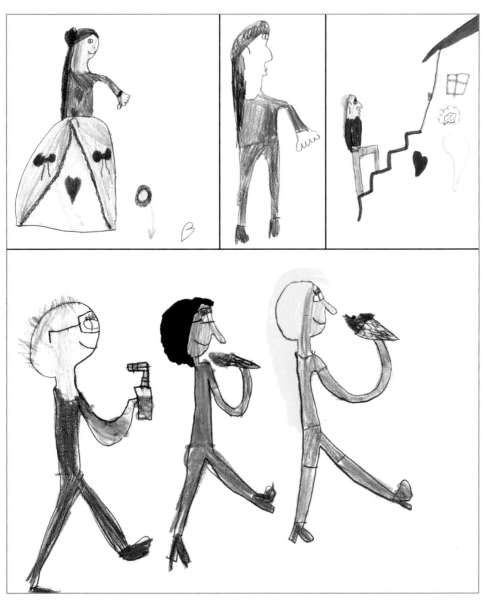

圖 36. 羅莎莉亞 8⁴ 歲。稍微引導她一下的成果（上排）以及吃著冰淇淋的人（下排）。

Zoom：畫有兩個眼睛的側面小人消失了

看看下面這三張圖：

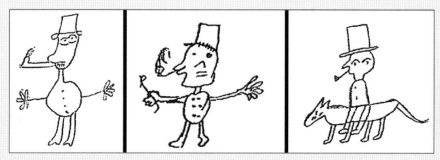

圖 37. 古時候抽菸斗的小人。

它們可說是一世紀前的幼兒小人圖的代表。這些抽著菸斗的小人，騎士也一樣，臉都是側面朝向左邊，兩個眼睛朝向正面。

這些特徵是可以解釋的。想像一個在畫抽煙斗小人的幼兒。畫面上菸斗的斗缽朝向左邊（典型圖畫），使得側臉也要朝向左邊。兩個眼睛是知識寫實階段的典型錯誤：幼兒知道人有兩個眼睛，所以他這樣畫。

這種類型的圖畫在今天已經完全消失了，為什麼？

從前，男人會抽菸斗而小人有樣學樣。現在的男人不再抽菸斗了而小人也跟進。不再抽菸斗，使得現在正面小人會維持比較久的一段時間。直到快九歲時小人才會轉向側面，因為孩子知道他應該只畫看得到的那個眼睛。

爸媽的疑問

側面小人會面向左邊或是右邊？

發表在專書的研究成果未必總是一致的，但我們可以說，如今，側臉小人面向右邊或是左邊，是根據情況而定。

從額頭高處開始描繪側臉，這路徑可比做一個逆時針的圓（符合第
29頁所定義的畫圓原則），使得小人面向左邊。但是當小人正在進
行某個由左到右的動作，他就會面向右邊。而當兩個小人面對面的
時候，就像羅曼的畫，其中一個會面向右邊，另一個面向左邊。

給爸媽的建議

繼續進行圖形識別。跟你的孩子一起觀察充滿動感的運動攝影，凱
斯・哈林（Keith Haring）那些簡單而總是做出各種原始動作的小人，
畢卡索與馬諦斯筆下的特技演員，這些都是可以模仿的範本。

如果要看足球小人的圖畫，可以造訪 MUZ 的網站：

http://lemuz.org/coll_particulieres/
rene-baldy-presente-levolution-du-bonhomme-chez-lenfant/

有趣的練習

你的孩子如何運用典型視點？在他面前放一個平底鍋，鍋柄朝向他看不
見的位置，叫他畫出這個平底鍋。直到九歲時，大多數的孩子會畫出鍋
柄朝向一邊的平底鍋，且通常朝向右邊。典型視點的影響比可見的外型
還要大。

然而，很多實驗指出，如果堅持規定要依據視點來畫（仔細看，畫出你
眼睛所看到的平底鍋……）那麼孩子可能會改變畫法。你的孩子是這樣
嗎？

小人有了靈魂

我們看到，從五歲或六歲開始，當小人呈現人類的模樣，他就會笑了。你可以透過這本書所提供的圖來確認。不過，這個常見且有點制式的笑容是個拿來應景的笑容，因為小孩並不是有意去畫它的。

小孩從何時開始表現小人的情緒？是怎麼畫的？布萊希特（Brechet）、琵卡爾（Picard）的研究提供了回答這個問題的基礎。

小人露出笑臉

小人的情緒可以透過臉部符號直接呈現（嘴巴線條上揚或是下彎），或由姿態提供的線索（手臂高舉、手臂下垂），天氣形成的情境（太陽、雲朵）、出現的物件（花、玩具）以及抽象的記號（大小、顏色、線條的質量）來間接暗示。

下面這張表，利用這些記號舉例說明四種情緒。

圖形記號表現出情緒

	臉部	姿態	情境	抽象
幸福快樂	嘴巴線條上揚。	手臂高舉、雙腿雀躍跳著。	太陽、彩虹、小小的心形、花、禮物、歡呼！	色彩明亮。
悲傷	嘴巴線條下彎、淚水。	手臂下垂或抱著頭。	雲朵、下雨。	色彩暗沉。
生氣	露出牙齒、挑眉、頭髮直豎。	手臂緊繃、握拳。	大喊！	線條銳利與下筆很重。
吃驚	嘴巴呈現O形、睜大眼睛、眉毛彎曲。	張開雙臂。	尖叫！	

要發展出可以畫出情緒小人的能力，有三個時間點可以參考：

· 從四歲或五歲開始，少數能夠畫出快樂或是悲傷小人（經過評斷被認可）的孩子，通常只在嘴巴線條上做出變化。

- 七歲或八歲左右，大部分的小孩能夠使用臉部符號或是姿態，成功畫出快樂或悲傷小人，而有一小部分能畫出生氣或吃驚的小人。

- 從十歲開始，大部分的孩子都能夠運用四種記號類型畫出生氣或吃驚小人。

讓我們看看每一種情緒如何用圖畫表達

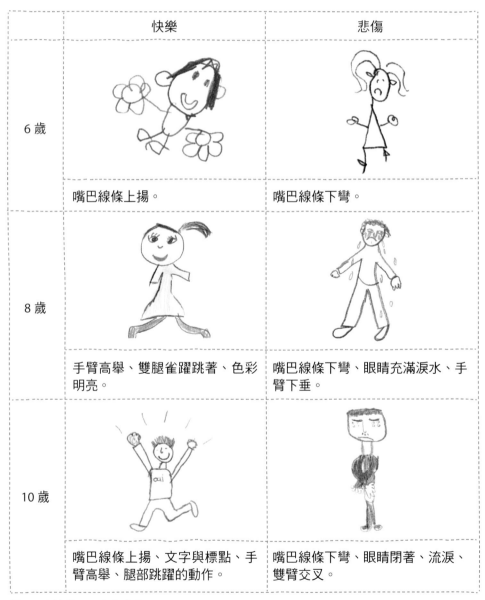

	快樂	悲傷
6 歲	嘴巴線條上揚。	嘴巴線條下彎。
8 歲	手臂高舉、雙腿雀躍跳著、色彩明亮。	嘴巴線條下彎、眼睛充滿淚水、手臂下垂。
10 歲	嘴巴線條上揚、文字與標點、手臂高舉、腿部跳躍的動作。	嘴巴線條下彎、眼睛閉著、流淚、雙臂交叉。

圖 38. 有快樂……也有悲傷。

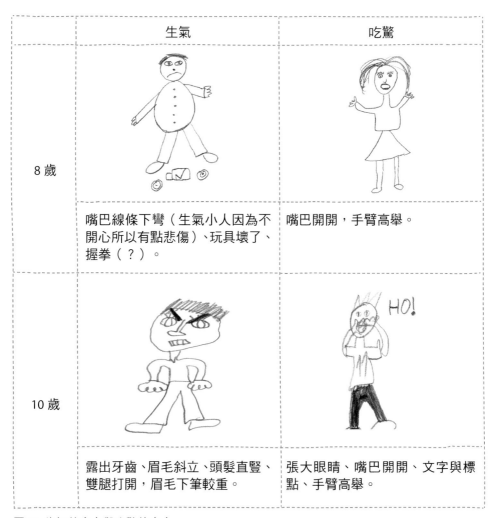

圖 39. 生氣的小人與吃驚的小人。

快樂與悲傷是孩子從四歲開始就能從照片上的臉辨識出來的情緒，它們被充分概念化，透過極簡的方式以嘴巴形狀的變化表現出來，「☺」這是小孩很熟悉的符號，因為學校會用。

生氣和吃驚（比如厭惡或害怕）要到八歲左右才能辨識，它們都比較難以區分或概念化，而要指出這些情緒得透過臉部元素的微妙變化，例如眉毛的形狀。

圖形示意符號資料庫的豐富（眉毛要到十歲左右才會出現）與讓小人動起來的能力（舉起手臂或跳起來），開啟了新的可能性來完成具有表現性的圖畫。

爸媽的疑問

小人圖是否能讓我得知孩子理解情緒的方式？

有一個研究顯示，人們指出自己所感受到的情緒的能力，與畫出這個情緒的能力，這兩者的發展之間存有一種對應關係。

六歲到十一歲的孩子，應該能夠指出某個冒險故事中的主角「山姆」所感受到的情緒，而當孩子感受到時就會把這個情緒畫出來。比如，山姆整天幻想獲得的禮物是一輛腳踏車（快樂），他的貓走失了（悲傷），或是看到他最愛的蛋糕被鄰居吃掉了（生氣）。

根據評估者的判斷，結果顯示，能指出山姆感受到的情緒的孩子，他們的圖也明確表達出他們所感受到的情緒。

儘管這兩種情況（指出或是畫出）需要的並非相同的知識，這個對應關係意味著，具有表現性的小人圖有助於追蹤孩子對情緒理解的發展。

Zoom：小男孩，冷靜點！

要求五歲的女孩和男孩畫出快樂的、悲傷的、生氣的和吃驚的小人。

經過比較顯示，女孩比男孩會畫表現性的小人（她們指出表情與使用圖形記號的人比較多）。除了生氣的小人！

這個觀察與女孩和男孩在情緒發展過程中所存在的差異是一致的。為了符合文化上的期待，男孩必須顯得堅忍且勇敢，所以他們很早就學會隱藏自己的情緒（男孩子不哭，他「甚至不會痛」），因此他們表達情緒、辨識出他人情緒的能力發展都比女孩慢，除了「生氣」這個情緒。

從前的小人笑容沒有現在的小人多！

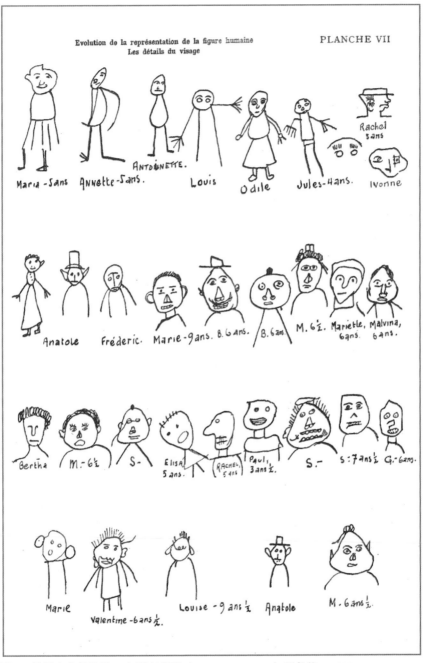

圖 40. 昔日小人的臉孔，由學者胡瑪（Georges Rouma）所彙集，1913。

看看從胡瑪 1913 年的著作所摘錄出來的圖 **40**。這個圖版標題是：「人像表達的演變。臉部的細節。」在胡瑪所篩選的三十幾張代表性的臉當中，只有兩、三張害羞地笑著。其他的人也不真的悲傷，應該說是沒什麼表情。然而，根據裡面標註的年紀，大多數的臉都是六歲以上的孩子畫的。要是我得製作一張當今人像圖版的話，表情的比例將會剛好相反。

要如何解釋這個轉變？

我們的祖先比我們來得憂鬱嗎？天曉得。不過，他們的圖像環境與我們不同。在二十世紀初，繪圖用具既少又昂貴，而能夠激發孩子創造的圖形範本也不怎麼吸引人，即同儕的畫，且通常是用粉筆在牆上畫的黑白圖。如今，孩子的書包裡塞滿畫紙跟品質優良的彩色筆；表情符號、繪本、漫畫、卡通、遊戲還有種種雜誌或海報提供了大量豐富的人物表情，孩子能夠從中獲得靈感轉而構思自己的圖畫。

有趣的練習

持續進行圖形識別。跟你的孩子一起觀察他喜愛的漫畫裡面的人物。有些人物處在某種情緒裡，是什麼樣的情緒？漫畫家是怎麼表現出這個情緒的呢？

和孩子一起進行圖形記號四種分類：臉部、姿態、情境與抽象。

給爸媽的建議

如果想看快樂或悲傷的小人，可以造訪 MUZ 的網站：

http://lemuz.org/coll_particulieres/

rene-baldy-presente-levolution-du-bonhomme-chez-lenfant/

小人發展的介紹就到這裡告一段落，以下是這本書提到的幾個重點歸納。

小人圖的演變歸納

直到 4 歲或 5 歲	從 5 歲到 7 或 8 歲	8 歲以後
線條般的四肢	「管狀」四肢	剪影
站立、不動且正面	始終站立、不動、維持正面	脖子連接了肩膀和頭
重複性的	幾何式外觀	擺出姿勢、有動作、轉向側面
臉部無表情	僵硬的笑容	杏仁狀的眼睛，有眼珠、睫毛、眉毛
頭髮像牙刷或像灌木叢	頭髮或長或短	茂密頭髮取代稀疏髮絲
不分性別	可辨識的性別（即小畫家本身的性別）	兩件有性別之分的衣服
裸體但是有羞恥心，且始終如此	一件衣服：洋裝／褲子	次要符號（高跟鞋、珠寶、手槍、軍刀）
有時會出現肚臍	比例變好	嘴巴畫上兩片嘴唇
大頭	概略的手指數量	渦卷狀鼻子或兩點鼻孔
手臂有時會連在頭上	快樂或悲傷	手有著五根手指
有時斷臂或沒有鼻子		吃驚或是生氣

運用這些參考標準來觀察你孩子所畫的小人。

4 - 畫一隻動物給我

我們已經追蹤了小人圖從誕生直到成熟期出現動作、傳達心靈狀態的演變過程。在這一章，我們將抱持同樣的態度，追蹤動物圖的成長。我們會看到這兩類圖畫的演變過程裡有許多相似之處。

動物的誕生

第一隻動物是擬人的

動物圖和小人圖很相像，因為早期的動物是用畫小人的公式畫出來的。有些孩子甚至會畫「蝌蚪動物」，就像他畫「蝌蚪人」一樣。

圖 41. 席拉 4 歲畫的貓。

席拉四歲的時候，畫了兩隻貓：母貓和小貓，在大晴天裡。大大的耳朵表示這是隻動物，不過仍維持小人的臉和直立的姿勢。

在四歲到五歲之間，動物找回了牠們水平走向的姿態。小人的直立畫法在畫動物時，被水平（左－右）畫法取代，以符合動物側面典型視點。

有些「斜向」圖則顯示這個旋轉未必總是理所當然的。

常見的動物模樣

跟小人一樣，你的孩子畫的動物圖會隨著他的年齡增長而逐漸演變。牠的「形態學」的轉變和小人形態學經歷的階段是一樣的：線條、管狀和輪廓。

圖 42a. 羅莎莉亞 4^{10} 歲畫的線條動物。

圖 42b. 揚恩 5^6 歲畫的「管狀」動物。

圖 42c. 羅莎莉亞 7 歲畫的「輪廓」動物。

線條動物

出現在五歲孩子的畫，是由孩子能夠指認的各個獨立部位（頭－肚子－腳－尾巴）一一添加而組合出來的，用圓形和線條表示。

「管狀」動物

出現在五歲到七歲之間，同樣是透過部位添加的方式來畫，但是腳和尾巴會用雙線畫成「管狀」來表示。

輪廓動物

從七歲開始，孩子會畫輪廓動物。羅莎莉亞這隻狗是用一筆畫成的，不過有些孩子會在局部輪廓上添加個別的部位（例如頭部）。

每個到某種年紀的孩子都會畫一樣的動物嗎？

不會！就像我們在小人圖裡看到的，孩子之間存在著很大的差異。

五歲時，有些孩子仍畫著跟小人一樣直立的動物，而有些已經開始畫側面水平方向了。

到了七歲或八歲時，有些孩子仍是透過個別部位的添加來畫動物，而有些會畫出完整的側面輪廓。

動物朝向哪一邊？

如果孩子從頭部開始畫，通常會接著在右邊繼續畫上肚子跟尾巴。所以動物的頭會朝向左邊，純粹是因為畫的時候是由左到右。如果動物更換位置（比如，小狗走出狗窩去找骨頭吃），移位的時候由左到右，那麼就會朝向右邊。這兩種走向趨近平衡。

不過，由於頭會維持很長一段時間的正面，彷彿動物無論如何都想看著我們。因此孩子會像仿照畫人臉的方式替牠畫上嘴巴，而且跟他一樣，動物會微笑。

初期的畸形與後來的特徵鮮明

初期的畸形

跟早期的小人一樣，早期的動物也會呈現某些畸形樣貌。

請看圖 43 那隻狐狸。牠被畫成側面，但有兩個眼睛、兩個耳朵以及依序排列的四隻腳。

側面動物有兩個眼睛望向正面，跟一世紀前的側面小人也是兩眼直視前方的理由一樣：因為側面動物過早出現。

我們知道在七歲之前的知識寫實階段，孩子畫畫時會傾向以他們對事物的理解

圖 43. 羅莎莉亞 6⁷ 歲。

為根據。羅莎莉亞知道動物有兩個眼睛、兩個耳朵和四隻腳,所以她都一一畫出來。過了一年之後,她的圖裡這些異常現象就消失了。

特徵鮮明

小人根據性別的男女而有不同。動物則根據牠們眾多的種類而有差異。你的孩子如何從中抉擇呢?

從六歲或七歲開始,透過圖畫書或卡通,孩子發現能夠用來具體描繪每個物種的方式。就像畫小人一樣,早期動物的幾何形狀,被接近它們所代表的圖形符徵取代。

羅莎莉亞,熱愛動物畫的小畫家,向我們展示了許多例子。

獅子有鬃毛,斑馬有條紋,長頸鹿有長脖子,豹有斑點等等。

圖 44. 羅莎莉亞 7° 歲。

動物的腳：的確讓人傷腦筋的燙手山芋！

要畫幾隻腳？怎麼畫？

圖 45. 動物的腳有不同的畫法。

我們看到，最上排的動物不時就有很多隻腳。直到六歲之前，只要動物肚子下面的空間夠，幼兒就會繼續把腳畫上去（好比手指頭繞滿整隻手掌呈放射狀，或是根據肚子上方的高度畫滿鈕扣：這是個普遍傾向）。

在六歲到十歲之間，有三分之二的孩子會先畫等距離的四隻腳，接著再合併成兩組（中間排）。有三分之一仍然畫兩隻腳。

「寫實」的四隻腳，其中一隻被另一隻遮住局部，就像比較晚出現的那隻斑點狗一樣。十歲的時候，四個孩子裡只有一個能完成這類的圖。

動物動起來

五歲左右，動物是透過形狀的加總畫出來的，側面、橫向、靜止。

接近八歲時，就算頭部仍朝著正面，身體各部分已被併入完整輪廓裡。就像小人圖，在這個年紀，動物開始動了。動物擁有的優勢是：牠已經被畫成側面，做好跑跳的準備了。

馬兒一躍而起，虎豹追逐獵物

馬兒像閱兵遊行時舉起前肢，仍然維持側面。猛獸「肚子貼著地面」由左向右奔馳，伸直的腳和拉長的肚子清楚傳達追逐獵物時的速度感。

圖 46a. 羅莎莉亞 7 歲。

圖 46b. 羅莎莉亞 7 歲。

小狗用後腿站立

很多五歲到十歲的孩子應該會畫小狗，接著會畫牠用兩條後腿站立（我們會拿小雕像指給孩子看）。

圖 47. 後腿站立的小狗，側視圖與正視圖。

小狗要如何站起來？牠會呈現正面嗎？

六歲左右的孩子只有四分之一能畫出小狗後腿站立圖，八歲以上的孩子則有一半能達成。通常他們會像左圖一樣，維持典型側面視點。比起小人正面視點，動物側面視點的轉變似乎更慢，因為必須等到十歲時，三個孩子裡才會有一個大膽嘗試畫直立、朝向正面的小狗，像右邊那張圖。

典型視點的力量

看看羅莎莉亞的複製圖。

圖 48. 羅莎莉亞 5^2 歲的複製圖。

範本裡的乳牛正面蹲臥著。但是在複製圖裡，乳牛根據動物典型視點呈現側臥。這種典型錯誤是幼兒圖畫的普遍傾向。

這個觀察清楚說明了小畫家看到的外在範本，與他對乳牛的認識或他內在範本之間的競爭。

躺臥的姿勢，眼睛有一塊黑色斑點，紅色牛鈴以及綠色草地都是外在範本上面有的。

側視圖、四隻腳、乳房、尾巴和柵欄則反映出內在範本的影響。

馬和騎士

孩子必須調和兩種不一致的視點：側視的馬與正視的騎士。通常是側視的馬主導圖畫。因此孩子必須想辦法畫出側面的騎士，讓他坐在馬上，符合切面範圍，並省略被遮住的那條腿。

這看起來沒什麼，但是如果你畫過這樣的圖，你會發現這可不容易。

嘗試坐下的騎士

這類圖畫可歸納為四種。

圖 49a. 羅莎莉亞 5 歲，羅曼 7 歲。

在七歲或八歲之前，很多小孩畫騎士騎馬時，會畫出另一隻透視可見的腿（像羅莎莉亞），或是把腿畫在馬背上（像羅曼），而且總是朝向正面（圖 **49a**）。

七歲時，僅有三分之一的孩子能夠畫出騎士騎在馬上，且看不到另一條腿。

圖 49b. 羅曼 7⁶ 歲，羅莎莉亞 7⁹ 歲。

從八歲開始，孩子能夠讓騎士還算安穩地坐在馬背上了，且通常是側面表現。羅曼幾乎都畫出來了，而羅莎莉亞，我們看到她的圖經過多次塗改以後也成功完成了（圖 49b）。到了九歲，四分之三的孩子能夠畫出這樣的圖畫。

這必須等到成年時，騎士才能夠穩穩坐在馬背上，且另一條可透視的腿徹底消失。但實際情況仍很難説，通常這樣的成果要歸功於圖像的簡化。

一條腿被藏起來了！

如何解釋那條被「藏起來」的腿的存在？這在很多圖畫上都會遇到。

這個特徵是小人圖慣用畫法缺乏變通的最佳例子：經常重複使用這個畫法，使它成為公式且難以被打斷，就這樣從頭畫到尾。更何況，在這裡，孩子的注意力放在圖畫的其他地方：引導側面小人的方向，讓他坐在馬上，符合切面。

但是，如果提醒他注意這個問題，孩子就會只畫出那條可見的腿。

小人駕著馬車

這張圖包含典型視點不一致的元素：側視的馬，正面的小人，「四方形」的小車是俯視圖，但為了讓輪子維持圓形所以輪子是側視。

如何調解這一切？

圖 50. 小車被馬拉著走。

七歲以前（上面左圖），每個元素維持著它的形狀特徵：側面的馬有四條腿，俯視的小車跟圓形輪子，小人朝向正面。多重視點的混合是幼兒圖畫中的普遍傾向。

七歲以後（上面右圖），孩子會遵守單一視點來畫。

爸媽的疑問

橡皮擦對孩子有什麼用？

五歲幼兒在家畫圖的時候，速度很快而且不會停下來檢查他正在畫的圖。而當他畫完的時候，他對自己的圖通常很滿意。失敗是不存在的。除非他很罕見地使用鉛筆來畫圖，不然橡皮擦對他一點用處也沒有。

接近八歲時，小時候建立的慣用畫法已經不能滿足他了。小畫家變得有所堅持，因此下筆會比較猶豫。他會一筆一畫查看正在成形的圖畫，而這樣的檢視通常非常嚴格，那時橡皮擦就有用啦！

給爸媽的建議

跟你的孩子一起觀察，在他喜愛的書裡面，各式各樣的動物特色是怎麼被凸顯的。

記錄下孩子圖畫中視點混用的狀況：道路兩旁或是環繞田野的樹，圍著餐桌的客人或是圖 71 裡面手拉手圍成圓圈的女孩。

 有趣的練習

要求你的孩子畫一個正在遛狗的小人。比較小人和狗的樣子：

- 兩者的表現手法通常是一樣的；
- 隨著年紀增長，孩子更能掌握比例原則，尤其是如果他先畫小人再畫狗的話。

要求他複製圖 48 的那隻乳牛，然後評估外在範本與內在範本各自的影響。

建議他組合兩種不同的動物來激發他的想像，例如羅莎莉亞的蟹形蜜蜂。

圖 51. 羅莎莉亞 8^6 歲的蟹形蜜蜂。

故事裡的小人與動物

你的小畫家也是一個「圖畫解說員」。這個詞意味著他用圖畫來講故事，就像用文字來講一樣。現實與想像再度激起圖解故事的欲望。自傳式或虛構，圖文敘事各有不同的形式：

· 幼兒通常會把故事用一張圖來概括（而這張圖可能集結了分屬不同情節的元素）。

· 到了八歲左右，孩子能夠構思一系列動作或事件的時空進程，並計畫分鏡，把故事切割成幾個連續片段。

讓我們看看幾個圖文敘事的例子。

我的爺爺生病了

圖 52a. 瑪拉 6^{10} 歲，單一圖畫沒有元素重複。

瑪拉拜託護士好好照顧她的爺爺，他患有嚴重的慢性病。這張圖畫象徵性地概述一個長長的故事，儘管有悲傷的部分，但人物都保有著燦爛的笑容。

我的弟弟出生了

圖 52b. 羅莎莉亞 5^{10} 歲，單一圖畫，裡面人物重複出現。

所有的情境設計一次完成：積雪的群山、令人印象深刻的媽媽、標有數字可透視的房間。

同樣的人物出現在故事的兩個時間點：左邊，媽媽挺著大肚子，可透視的肚子裡有個寶寶。右邊，她推著嬰兒車帶著寶寶離開。這兩個階段之間發生什麼事則是個謎。

刻意的透視在魯奎定義的知識寫實階段很常見，它構成了幼兒繪畫的普遍傾向的特徵。我們前面看過瑪拉筆下可透視的山裡的土撥鼠（圖 11），接著我們會看到圖 56 中，可透視的外牆讓我們看到房子的內部。

鬥牛池

圖 52c. 單一圖畫捕捉了戲劇性的一刻。羅莎莉亞 8⁴ 歲。

這張圖捕捉了戲劇性的一刻，穿著紅色長褲的男孩被小牛追上了。奔跑的小牛和人物都清楚表現出來。

狩獵的獅子

這個故事，顯然是受到《獅子王》卡通的啟發，羅莎莉亞先把它寫出來，再畫成四集。

— 森巴去狩獵。

— 牠抓到一隻小羚羊。

— 母獅子來把獵物叼走。

— 森巴對牠們大喊：「噢！你們看！是彩虹耶」，母獅子轉過頭來。

— 然後森巴就叼回羚羊離開了。

simba va á la chasse. Il attrape une gajelle m'aime si il a bien mairiter d'etre s'ervi le premier biensur. il doit manger vite trop tard les lionne avrhes, mais simba connaît les ruses et terre dit ó reg rder un arcencielle les lionnes regarde voici le mamen ideral. Simba prand la ronte et sanva ideral. Simba

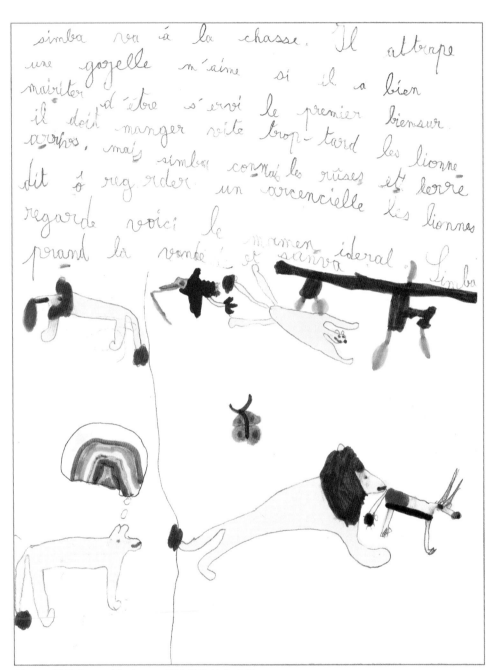

圖 52d. 羅莎莉亞 6^{11} 歲，四個片段的故事分鏡。

爸媽的疑問

看漫畫會刺激孩子用圖畫來說故事嗎？

從前從前……孩子最早看到的畫通常都是圖文敘事。例如在小紅帽故事書裡，一張圖描繪著一個情節，幼兒一邊辨識（小紅帽、小籃子等等），一邊把你跟他說故事時所用的字眼連結。打從一開始，你的孩子就是一個說故事的人，而他畫的很多圖並不會侷限在表現某個東西，而是在說一個故事。鼓勵他，把生活中每個事件都當成進行「圖文敘事」的機會。當你的孩子接觸到漫畫時，他已經習慣連結圖文來閱讀了，但是一個讀者不一定會成為作者。

前面我重複建議很多次，要你參考孩子喜愛的漫畫，帶他進行圖形識別練習，詢問他：漫畫家使用的是哪種臉部示意符號？他是怎麼凸顯出人物的情緒和姿勢的呢？現在，繼續問他：漫畫的故事情節是怎麼安排切割的呢？為什麼作者特別強調這個瞬間？

給爸媽的建議

在小學裡，老師會叫學生圖解課文內容，利用這樣的練習跟你的孩子對話。比如，怎麼畫出《烏鴉與狐狸》這則伊索寓言呢？

一方面，要完整理解整個故事。主要的情節有哪些？關鍵時刻是什麼？

另一方面，要考慮圖畫部分。選擇的關鍵時刻越是精準越難畫。伊索寓言裡的狐狸蹺起後腳，張大嘴巴準備接住乳酪的時刻，比狐狸四隻腳踩得穩穩地等待來得難畫。要冒險還是謹慎一點？課文插圖練習的圖畫是公開的，你的孩子可能會選擇穩紮穩打。

有趣的練習

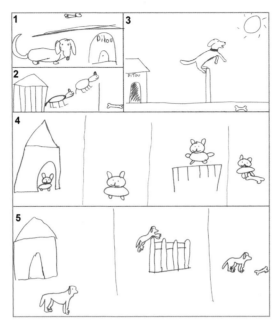

請你的孩子畫出以下的故事：「一隻小狗離開狗窩，跳過柵欄去吃骨頭」，然後觀察他畫出來的圖。

這個故事可能被濃縮在一張圖裡。圖解 1 裡面，小狗維持慣有的姿勢，站在狗窩和骨頭旁邊；圖解 2，簡略地畫出小狗兩段連續的動作；圖解 3 畫出來的小狗，姿勢獨特，正處於跳躍的關鍵時刻。

這個故事也可能被切割為幾個片段。圖解 4 裡的小狗始終維持一樣的姿勢，而在圖解 5，牠在跳躍的關鍵時刻出現新的姿勢。

直到七歲，大多數的孩子通常會把故事的多個情節濃縮在一張圖裡，而小狗則維持慣有的姿勢（圖解 1 和 2）。七歲之後，孩子能夠把故事切割成幾個片段（圖解 4 和 5），並且／或是改變跳躍中的小狗的姿勢（圖解 3 和 5）。

用以下的故事重新做一次練習：「一個小孩在沙灘上撿貝殼，他把貝殼放進水桶裡，跑向媽媽拿給她看。」這個故事被切割成幾個片段呢？圖裡面的小孩在撿貝殼的時候會蹲下身去嗎？

5 - 房子與風景

最初的小人與動物都是用圓形和線條畫成的。到了四歲左右，孩子的圖形資料庫裡會多了正方形，再來是三角形，那麼他就可以畫早期的房子了。

在這個年紀，他會畫一個（或好幾個）太陽、花朵、一個小人、一隻動物、一間房子……總之！可以構成一幅風景的東西。

隨著房子畫與風景畫的演變，我們將看到透視畫的初期嘗試。

讓我們暫時在透視畫這邊稍作停留。

透視畫的關鍵

你有沒有注意到，當你叫孩子看一下畫紙「上方」的時候，他的眼睛並不會往上抬？當畫紙橫放的時候，他知道所謂的高和低是一種協議。在這一章我們將看到，對於高／低的安排構成了五歲到九歲之間的孩子的圖畫特徵。

透視畫是應用新的傳統固有規則來畫出深度。

然而透視並不是一種繪畫技巧。它牽涉的是一種新的空間概念，甚至是一種新的世界觀。想要以聰明才智來了解、學習和適應透視的規則，孩子必須獲得形成透視的空間概念：投影與視點。

你的孩子準備好要畫透視畫了嗎？

為了確認，向你的孩子提議兩個練習，靈感是來自因皮亞傑（Piaget）與英海爾德（Inhelder）而廣為人知的情境。

看到我所看見的……

拿一枝鉛筆。把它垂直拿著，放在孩子面前，然後把鉛筆往後傾斜 30 度，接著再 30 度，最後讓它「平躺」。進行每一個步驟時，叫你的孩子畫出他眼睛所看到的：一條線，接著線越來越短……最後是一個點。再來一次，這次拿一個圓形隔熱墊，我們會看到它像個橢圓形，然後變成一條線。

看到別人所看見的……

把三樣物品放在桌上：玻璃杯和沙拉盆放在近景（你位於 A 點），玻璃水瓶放在兩者之間，中景。叫你的孩子坐在 A 點，畫出他看到的物品布局，接著是依序某個人在 B 點、C 點、D 點看到的布局。

圖 53. 等待協調的不同視點。

我們可以注意到兩種程度的回應

- 八歲之前，孩子無法描繪出鉛筆和隔熱墊視覺可見的外形變化，而且會用他自己的視點來表現物品的所有視點。

- 從八歲開始，隨著傾斜角度，他從鉛筆的高度（直到一點）以及從圓墊垂直直徑（直到一條線）理解到它們規律的遞減，而且能夠連結桌上不同物品布局的不同視點。

不同回應的演變，顯示在八歲左右，孩子同時意識自己的視點與其他可能的視點。這無疑是一場哥白尼式的革命，為長時間的自我主義畫下句點。

你還記得嗎？孩子能夠從鏡像裡指出自己的右手是在八歲左右，也是在這時，他能遵循單一視點來畫被馬拉著的小車。他已經準備好要接觸、理解並運用透視畫的規則了，當然，還要加上你的協助。

房子畫

房子，是繼小人之後，另一個受到孩子喜愛的主題之一。

安全、避難所，像家一樣，這是個充滿情感的主題。在史蒂芬・史匹柏的電影裡的 E.T.，迷失在距離他的星球超過三百萬光年的地方，用他那巨大的手指指向天空，吐出「家」這個字眼。

房子也是一個幾何學之地。我們將追蹤它的結構與豐富的組成元素的演變過程。

房子結構的演變

房子結構的變形會經歷四個階段。

圖 54a. 艾莉絲 3^8 歲，初期的房子。

圖 54b. 賽西兒 5^6 歲，傳統的房子。

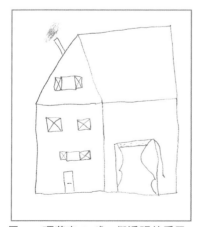

圖 54c. 瑪莉安 9 歲，假透視的房子。

圖 54d. 英格麗 12 歲，透視正確的房子。

初期的房子

四歲孩子畫的房子，畫一個正方形，裡面再畫一個更小的正方形表示門或者窗戶。有時會有一個圓角象徵屋頂。

傳統的房子

五歲到七歲孩子畫的房子。正面是長方形，屋頂尖尖的或是梯形，還有一個門、兩個窗戶，加上冒煙的煙囪。

假透視的房子

七歲到九歲孩子畫的房子。它說明了孩子想畫出透視的企圖與技巧的不足。瑪莉安畫出和紙張平行的房子底部，並將側面那道牆垂直的邊緣延伸到屋頂。這些「笨拙手法」都是發現、形成新畫法的必經之路。

透視正確的房子

九歲之後的孩子可以畫出透視正確的房子，當他已明白水平線必須是斜的，直角變成銳角或鈍角，長方形變成平行四邊形，且只有垂直線維持不變。

漸遠的斜線幾乎總是朝向右上方。這個定向習慣，是不同層面的兩個因素綜合影響的結果。手和手腕在生物力學上的特性，有利於線條的這個方向性，以及由左至右的書寫方向→。值得注意的是，左撇子傾向去順從他們眼睛所習慣看到的：亦即斜線朝向右上方。這條斜線同樣引導風景的深度形成透視，遠處的元素因而出現在畫紙的右上方。

Zoom：一個幾乎一致的文化象徵

由長方形的牆面與尖尖的屋頂組成的圖畫，比例不一地出現在每一個年齡層裡。這個象徵（⌂）傳達出我們對房子普遍的想像。也許在看這本書之前，你畫房子的時候心裡也是這麼想的？

這樣的圖在世界各國孩子筆下都看得到。例如，馬利的孩子會描繪他們村莊的傳統茅屋，還有戶外水龍頭，也會畫他們透過其他圖像媒介而認識的西方房子。

圖 55.尼爾 4 歲、尼古拉 4⁹ 歲、羅莎莉亞 6⁶ 歲。

這個結構形成眾多建築圖畫的共同核心。尼爾在屋頂加了一個十字當作村子的鐘樓，尼古拉加上葉片來代表風車，而羅莎莉亞在正面寫上「學校」。

越來越豪華的房子

隨著結構的發展，房子的細節也越來越豐富。

沒有所謂豐富度的典型演變，而且在每個年紀，不同的孩子畫的房子各自包含不同的元素。不過我們可以歸納出以下的傾向：

· 五歲之前：房子正面、屋頂、門、一個或兩個窗戶、煙囪。

· 五歲到七歲：門把、磁磚與窗戶的窗門、從煙囪飄出的煙、屋頂的屋瓦、電視天線（越來越常見的是拋物線）、車庫。

· 八歲開始：紗簾、陽台和盆栽、外部樓梯、信箱、裝飾元素（樹、花園圍籬）、其他「微小的」細節像是窗門的鎖栓證明了觀察力的發展。

在這段長時間的演變裡，或許正因為房子必須包含越來越多的細節，房子佔據圖畫的範圍也明顯增加了。

房子畫的特殊符號

圖 56a. 艾曼紐 5⁹ 歲，尼古拉 5³ 歲。

艾曼紐畫的房子滿滿都是窗戶，就像安·希維斯特（Anne Sylvestre）的歌。它可以代表「大樓」、傳達裝飾的焦慮或是說明畫滿的普遍傾向（如同小人手指和動物的腳）。有些房子，比如尼古拉畫的這間，微笑地看著我們。這種房子「臉」是擬人圖的例子之一（見 Zoom）。

畫出房子內部的這個普遍傾向會持續到十歲。就像冒煙的煙囪，小畫家可能是想表達有人住在房子裡。在圖 56b，拉斐爾畫出房子內部完整擺設。請注意裡面的多重視點：穿越正面視點的房子正面，擺好的桌子和椅子都是俯視圖，彷彿受到典型視點的制約。

馬可把窗戶鑲嵌在高處的角落或是房子正面的兩側。請注意，房子底部那條線不見了，孩子直接把房子從畫紙底部蓋上來。有時也會出現畫紙兩側被當成房子側面牆壁的情況。這些觀察意味著小畫家節省他的筆畫。

圖 56b. 拉斐爾 9 歲，馬可 7 歲。

房子也變成虛構的

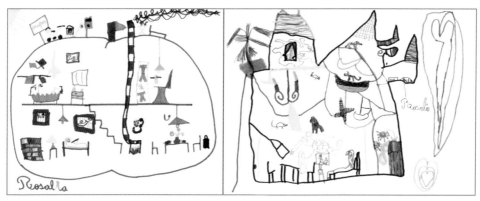

圖 56c. 羅莎莉亞 5^7 歲、7^8 歲。

左邊的「蘋果房子」經過維德蒂爾先生精心地布置一番。他住進蘋果裡，然後放了一個「使用中」的牌子。右邊的房子是帕多可女士（在一樓看電視的那一位）創造出來的，為了讓她所有的動物有個家。

Zoom：擬人圖

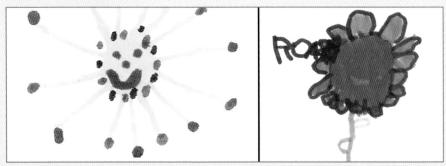

我們在動物畫那一章，已提到孩子畫擬人圖的傾向。但是那一類的擬人化是非自願的：孩子畫出站立的動物，或有嘴巴的人臉，因為他不知道除此之外還可以怎麼畫。然而有時候孩子是主動想畫上人臉的。

比如說，六歲的賽西兒用人臉來完成太陽那個圓，而四歲的羅莎莉亞替她的花畫上人臉的元素。這種把畫出的東西個性化的傾向，在女孩和男孩身上都看得到，尤其是四歲到七歲這段時間。要如何解釋這個傾向？

孩子是象徵性地加上自己的形象嗎？還是表達一種泛靈論的深層思想？展現他的詩性？或者他只是單純想傳遞生命的喜悅？

就像畫小人一樣，他們添加的臉總是帶著笑容。而許多研究指出，當我們要求孩子畫「快樂的」房子或樹的時候，他們就會畫出這類擬人圖。太陽只是閃耀還不夠，還要微笑才可以。

屋頂上的煙囪

70% 的房子畫裡，通常都有一根煙囪杵在右邊屋頂斜面上。

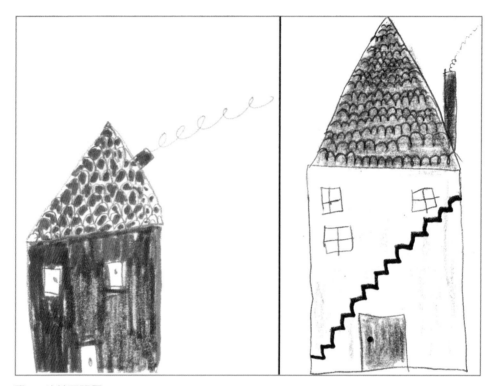

圖 57. 比較兩張圖。

煙囪總是在右邊屋頂斜面上，不過在左圖六歲孩子畫的，煙囪是斜的，而右圖八歲孩子畫的煙囪是直的。

為什麼煙囪會杵在右邊屋頂斜面上？

因為這樣比較好畫。慣用右手的小畫家比較看得清楚他畫的，而且因為煙囪是斜的，有利於線條往上往右。試著在左邊屋頂斜面畫一根斜的煙囪，圖畫就會被你的手遮住，而線條沒那麼順手。

慣用左手的幼兒通常把煙囪畫在左邊屋頂斜面。隨著年紀增長，他們的眼睛習慣在右撇子的圖裡看到煙囪在右邊，他們便會有仿照處理的傾向。

「垂直線就在我心中。它協助我澄清線條的方向，而在我的速寫裡，我不會在沒有意識到曲線與垂直線的關聯時將它畫出來，比如勾勒風景裡一根樹枝時。」

——馬諦斯

六歲時，有四分之三的孩子會畫傾斜的煙囪，而這樣的比例到十歲才會翻轉。為什麼？

圖形空間不遵循物理的法則：悲傷小人的眼淚不會浸濕，畫出的花朵不會枯萎，而傾斜的煙囪不會倒。它們遵循的是某種協定。

煙囪是斜的因為孩子畫的線條與屋頂的斜面垂直。這是個難以推翻的普遍傾向。

煙囪重新被豎直，要等到孩子拋棄表現在圖畫上的這個內在參照，轉而參考畫紙兩側的時候，因為這兩側依照常理，指出的是圖形空間的垂直方向。就像對馬諦斯來說，垂直方向與它的孿生妹妹水平方向，聯手組成了畫家的「羅盤」。

我不想回家

當同一張圖裡出現好幾個元素，就產生了比例的問題。你的孩子畫的房子與小人是否符合他們之間的比例呢？這要根據他接收到的指示。

在很長一段時間裡，小人的尺寸會遠超過他與房子之間該有的比例。彷彿在孩子的心裡，組成圖畫的各個元素來自不同的世界。

小人是否不必彎腰就能走進房子裡？

孩子從五歲開始畫房子，接著，就像圖 58 的茱莉安娜，把小人的身高調整到跟大門的高度一樣。所以若是稍微給予限制，孩子是有辦法遵照比例的。

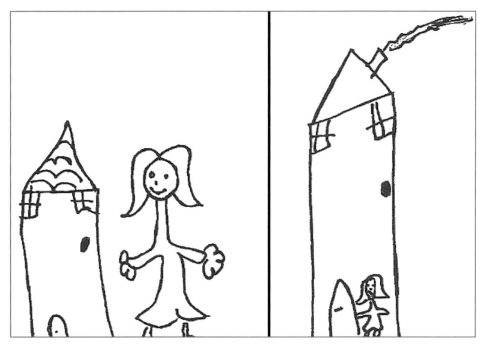

圖 58.茱莉安娜 5⁹ 歲畫的小人與房子（左圖），接著是小人走進房子裡（右圖）。

爸媽的疑問

我的孩子可以學著畫出直的煙囪嗎？

在九歲之前這種方法是很難有持續效益的，因為他的垂直、水平概念還沒成形，亦即他少了羅盤。對他來說，這是根據屋頂而傾斜的直煙囪啊！

不過，九歲之後就不妨試試？

拿一張圖或一個模型，跟他解釋煙囪並不是一個裝飾屋頂的外在附屬品，而是一條穿過整座房子的管子露在外面的部分。

這個與結構相關的資訊可能足以改變孩子的心理表徵，且使他的畫有所進展（上排的圖），也可能還不夠（下排的圖）。

檢查下面的圖，看看這個成果是否能維持下去。

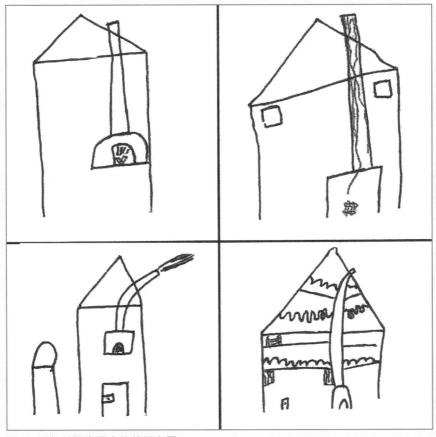

圖 59. 得知結構資訊之後的煙囪圖。

給爸媽的建議

一定年紀的孩子會畫不同的房子，不論在結構或是細節豐富度上。追蹤你的孩子畫的房子圖在結構（證明組織空間的能力）和豐富度（證明觀察力）上共同的發展。

有些孩子在很長一段時間，畫的都是細節繁複的傳統房子，而有些則會不管細節，嘗試畫透視的房子。

有趣的練習

要求孩子畫一個小人牽著狗在房子旁邊散步，然後比較這三個元素的高度。例如，在瓦隆坦的圖裡面，相較於他最先畫出來的房子，小人身高超出許多。相反地，小狗是最後畫的，因此牠的大小就與小人形成適當比例。

在圖畫成形過程裡，房子的高度維持不變，而小人和狗縮小了。

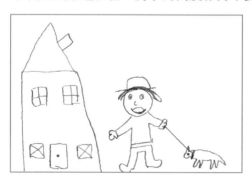

瓦隆坦 6 歲，小人牽著狗在房子旁邊散步

我們可以區分出兩個傾向：

· 如果這個元素不是一開始就被畫出來，而是在第二或第三波才畫，會有比較小的傾向。

· 一個元素越小，它的高度就有越容易被高估的傾向。

你的孩子擁有馬諦斯所說的羅盤嗎？

他怎麼畫山坡上的樹和小人呢？在傾斜 45 度的瓶子上，他又怎麼標示水位呢？

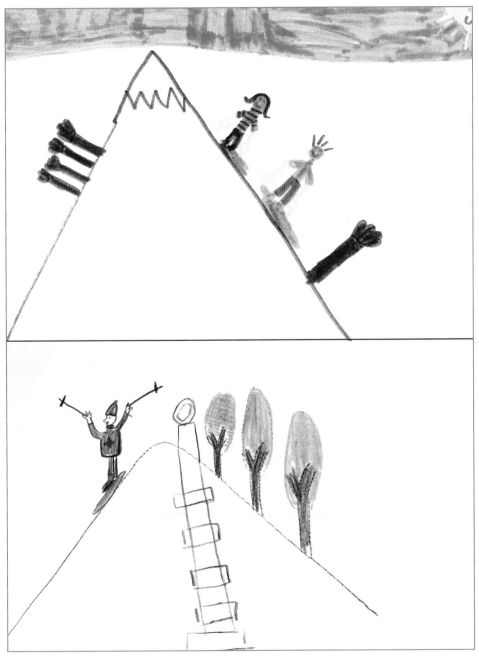

圖 60. 瑪拉 7⁴ 歲，阿利克斯 10 歲。

瑪拉畫的滑雪者和樹都與山坡垂直。請注意那些滑雪者是正面表現。阿利克斯，年紀稍微大一點，他畫的滑雪者和樹是直立的，同時滑雪者呈現側面。

圖 61. 瓶子的水位。

直到八歲以前所畫出來的水位都不是水平的，它通常會與瓶身垂直或是處在中間，八歲左右，它才會變成水平的。

簡而言之，大約要到八歲孩子才會擁有羅盤：煙囪豎直了，小人和樹都直立在山坡上，而傾斜的瓶子裡的水位轉為水平的。

孩子描繪出瓶子裡的液體，而你可以試著讓他有更進一步的發展。拿一個透明的瓶子，倒進有色液體至半滿，拿一支直尺橫放在水位前，然後當著孩子的面把瓶子往右傾斜。哇！液體仍然與直尺平行，沒有隨著瓶子翻轉。你的孩子是否能理解這個觀察結果呢？

風景畫

當我們要求孩子「畫一張漂亮的圖」的時候，他們通常會畫出一張住著一群小人的風景畫。在很多國家都觀察到風景畫中的這個主導地位。

這張圖呈現的是一種同步進行的意象，因為小畫家把他當下會畫的大部分的東西都畫上去：太陽、花朵、小人、樹、動物、房子等等。

在四歲到十歲之間，風景隨著新元素而越來越豐富，更特別的是，這些元素的「布局」產生變化。

追蹤這個變化，從單純的列舉，直到透過高低的配置使得透視越來越精準。

列舉式風景

圖 62. 羅莎莉亞 4 歲。

大約四歲或五歲時，房子、小人、太陽（一個或多個）、花、樹，這四個或五個組成列舉式風景的元素在紙上是隨機排列，或是根據笨拙的空間安排，一個挨著一個。之前我們已經看過，將元素一一列舉是幼兒圖畫的普遍傾向。

土地在下面，而天空在上面

在五歲到八歲之間，「地上的」元素排列在一條畫出來或是用畫紙底邊表示的底線上，而「天上的」元素（太陽、雲、鳥、飛機）都在接近畫紙上方的藍天裡。

這個不具視點的空間安排與幼兒的想法是一致的。我們注意到，這樣的安排不適合表現延展性：小路、公路、河流和山都很難在裡面找到它們的位置。如果我們要求孩子畫出這些元素，他會把它們水平分層表現，像圖 **64** 漢娜的圖。

圖 63. 艾莉絲 5⁶ 歲。

圖 64. 水平分層表現的風景，漢娜 7⁶ 歲。

相反地，在透視畫裡，這些元素將具有重要的作用：它們穿過空間而標記出深度。

多少可說是成功的透視

從八歲開始，眾多元素融入了力求符合透視規則的空間裡。地面不再是畫紙的底邊，而佔據了畫紙不小的面積。一道斜線，一條水平線，元素尺寸的縮減都是孩子為了表示深度的初期探索跡象。

圖 65a. 羅莎莉亞 7³ 歲。

圖 65b. 阿努卡 8 歲。

圖 65c. 艾莉絲 7⁶ 歲。

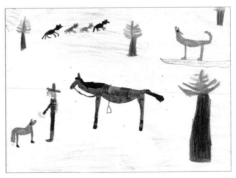

圖 65d. 羅莎莉亞 8² 歲。

在上排的圖畫裡，傾斜而通往房子的小路（房子各邊向位於門後的消失點集中），流經綠色草地的藍色河流都是為了表現深度。

在下排的圖畫裡，深度不是靠斜線標示而是透過水平線。水平線越高，風景越開闊，讓畫家更能夠鋪展場景。在羅莎莉亞畫的圖 **65d**，水平線在畫紙之外，但是有個巧妙的細節暗示出深度：遠處有一群野馬在草原上奔馳，而「因為牠們在很遠的地方所以都小小的」，小畫家這樣跟我們說。

在阿努卡的圖裡，房子畫成正面，而艾莉絲畫的天空仍然用窄窄的一道藍色表示，靠近畫紙上方。這些與早期繪畫概念連結的特徵，在透視畫的發展中干擾了布局。

爸媽的疑問

為什麼進程會這麼長？

掌握透視是個漫長的過程，牽涉到空間描述的發展，還包括學習並實際操作這些傳統固有的法則。

直到十二歲甚至年紀更大的孩子，也只有少數人能夠遵循最基本的透視法則來完成一幅風景畫。

從八歲開始，這似乎就與他們表現空間的能力沒什麼關係了。而是很單純地，因為他們沒有純熟的技法，於是無法掌握這個新的繪畫技巧裡一切的連帶關係。

儘管我畫的這條用來表示房子側面的底線，正是朝著位於水平線上的消失點延伸遠去的線，因而空間便是以這條漸遠的線條組織起來的。然而要顧全圖畫上的每個元素，並將它們緊密統整在一起並不是一件容易的事。

給爸媽的建議

繼續跟你的孩子進行圖形識別。

與視線相對應的水平線的高度，決定了風景畫的美學，而根據某些研究指出，這高度深受文化影響（亞洲人畫的水平線位置比西方人高）。跟你的孩子一起欣賞梵谷住在亞爾（Arles）時的創作，看他如何根據他想畫的是田野或天空，來移動風景中的水平線。

 有趣的練習

跟你的孩子提議複製或是自己畫一張鐵軌圖。如果他認為鐵軌就是長那樣（不考慮視點），他會畫出像是梯子的兩條平行軌道。如果他了解要保持平行，軌道必須在地平線交接，那麼他畫出來的就會是個三角形。他有想到縮減軌距和間隔的寬度嗎？通常沒有。利用這個練習向他們解釋必要的技巧。

拿兩顆網球放在孩子面前，從他的視點看來，其中一顆把另一顆遮住大半。要求他完全照著自己所看到實際情況來畫。他會怎麼畫？幼兒會畫兩個分開的圓形，表示兩顆網球（一個位置一種東西）。從六歲或七歲開始，孩子會畫一個圓（前面的網球），然後在這個圓上面增加部分的圓（後面那個網球可見的部分），以此表現局部遮擋。

你的孩子會運用局部遮擋（比如樹的局部被房子遮住），來表示風景的深度嗎？

6 - 普遍性、文化性與獨特性語言

我們已經把圖畫和圖形語言做了比較。就像口語一樣，圖形語言隨著孩子的年紀演變著。

早期的普遍性階段先於文化的寫入。這是何以我們觀察到許多變化與小畫家的性別相關，也與文化特色有所連結。同時也會出現個人獨特性而形成特例，且值得額外的關注。

從普遍性語言到文化的寫入

早期圖畫的普遍性語言必須以文化影響為中繼，接著以技法為支撐。

七歲之前：圖畫是來自內心的吶喊

圖 66. 安菲姆、路易、皮耶畫的三個騎士。

你能夠替上面這三張圖標示出年代嗎？很難。然而，左圖是西元 1230 年，一個名叫安菲姆，住在莫斯科西北方諾夫哥羅德的小男孩刻在樺樹皮上的。

中間那張圖，是路易十三小時候畫的二十幾幅圖的其中一幅，保存在法國國家圖書館。右邊那張圖，是二十一世紀住在法國的五歲半小男孩皮耶畫的。

你保留了孩子的圖畫但是你忘了寫上他們的名字。隨著時間過去，你能夠把屬於凱撒的歸還給凱撒嗎？那可不一定。

在這個「黃金時代」，跟孩子這張圖最像的就是另個孩子的那張圖了。同樣「原始的」形狀（圓、橢圓、四方形、三角形等等）根據同樣的簡單規則進行組合，而同樣的普遍傾向導致同樣的特徵。

在這本書裡我們已經提到了許多普遍傾向，我們把它歸納成簡要的表格如下。

普遍傾向	例子
混合多重視點或轉向疊合	小人駕著馬車。
典型錯誤	正面的乳牛畫成側面；平底鍋的把手即使被遮住了，還是把它畫出來。
具有意圖的透明表現	山裡的土撥鼠、房子內部、在肚子裡的寶寶。
混合圖畫和文字	簽上自己的名字。
列舉	列舉小人、列舉式風景。
將複雜的形狀簡化或使之對稱	根據放射形式畫出來的蝌蚪人。
避免線條交叉或是重疊（一個位置一種東西）	忘記畫上手臂、馬背上的騎士。
連結錯誤	手臂連在小人的頭上。
只要有位置就重複畫上某些元素	手指、動物的腳、衣服的扣子、房子的窗戶。
垂直的線條	與屋頂斜面垂直的煙囪、與山坡垂直的小人。

幼兒的繪畫演變處在文化的前階段，受到發展的內在限制所左右。就像世界上所有孩子顯然以同樣的方式自我發展，他們變化無窮的圖畫展現出天真而豐富的「孩童風格」，讓我們如此喜愛。這是一種普遍且永恆的語言，連結了世界上所有孩子，是一種即將迎向文化影響的「原生」圖畫。

給爸媽的建議

鼓勵你的孩子和形狀與意義一起玩遊戲。

你的孩子畫畫，就跟今天世界上其他孩子一樣，且很可能一直以來孩子都是這樣在畫畫的。他的圖畫表現出同樣的特徵，而現在你擁有一些基本概念作為參照、了解它的成因。

在追蹤孩子發展的過程裡，你會看到這些特徵——消失：多重視點混合轉為單一視點、有意圖的透明表現不見了、煙囪豎直了……。

七歲到九歲之間：圖畫是種吶喊，力量來自於外在的滋養

許多跨文化研究指出，孩子若是住在沒有圖形文化的地理區域，或是一個藝術匱乏的環境裡，沒有上學，特別是當他們居住的地方沒有學校（他們無法與同儕切磋），又沒人鼓勵他們畫圖的話，他們的圖畫會僅限於普遍的基本幾何圖形。

與還算廣泛流傳的盧梭自然主義式的概念相反，如果沒有文化影響為中繼，孩子個人的才能很快會被榨乾。

從七歲開始，繪畫的發展不再依賴過去，而是取決於孩子所成長的文化環境的豐富度。

人類從數萬年前就在畫圖了，而出現在我們環境中的圖形範本，是歷經數百年歷史塑造而成的。學畫畫就是迎向這些啟發，運用這些資產。

給爸媽的建議

拓展你的孩子的視覺文化。

你的孩子必須在他的圖像環境中採集，才能製造出屬於他的蜂蜜。因此他並不需要去一個荒島，而是在一個豐富且能夠刺激他的環境裡學習。

多製造一些機會，讓他能夠欣賞同學或是較年長的孩子畫的圖，接觸卡通、看漫畫、辨讀廣告海報、探索過去或是當代的藝術作品……。讓他複製圖畫，不管目的是模仿（這是個掌握繪畫語言與理解意義的好方法），或是為了把它當作驅動想像的跳板。

從十歲開始：這種吶喊應該成為一種音樂……

這個階段就是我們開始會聽到類似「我不會畫圖」的宣告的時候了。技法能力的極限，批評意識與美感的發展，讓孩子執著於越來越高的標準，且以不願妥協的眼光來評斷自己的圖畫。他不再和形狀與意義玩遊戲，他和它們打了起來，而橡皮擦一下子就用光了。

給爸媽的建議

你的孩子會去上游泳課、學滑雪或是某一種樂器等等。為什麼在畫畫上他必須無師自通？

我們已經說明，有兩個時間點是孩子的能力在透過技巧學習後能獲得支撐的：側面小人與透視畫，尤其是後者。這並不是要你拿一個二十一世紀的方法，強迫你的孩子得嚴謹而確實地進步，而是跟隨他探索的過程，尊重他的學習動力，在適當的時機給予他所需要的技巧建議。在他可能想打破規則之前，這個未來的藝術家必須先學會規則。

孩子的畫是否有性別之分？

男孩和女孩的體能與智能、學習的適應力、興趣與動機、情緒智商、社交模式等等都不一樣。這些差異通常很細微，卻經常可以在研究中獲得證實。在繪畫上，它們以好幾種不同的方式來呈現。

畫圖是女孩才做的事？

在所有文化裡，男孩和女孩都各有不同類型的遊戲。一般認為男孩精力較充沛，不愛畫圖而偏好像是足球之類的體能活動。而女孩則被視作樂於社交，偏好靜態活動比如畫圖或玩洋娃娃。男孩比女孩更容易拒絕與性別不符的遊戲。或應該說這個社會較能接受一個「中性」的女孩，勝過一個「陰柔」的男孩。

小心！在看不見的暗處，刻板印象威脅著我們。「這是個男孩，他不喜歡畫圖。他需要消耗體力，而且他畫得很糟。」「這是個女孩，她愛畫圖，她需要這樣的寧靜時光，而且她畫得很好。」

孩子會讓自己去符合你投射給他的形象。

花束給女孩，城堡給男孩？

當我們要求孩子畫一張圖時，男孩和女孩畫的東西不一樣。

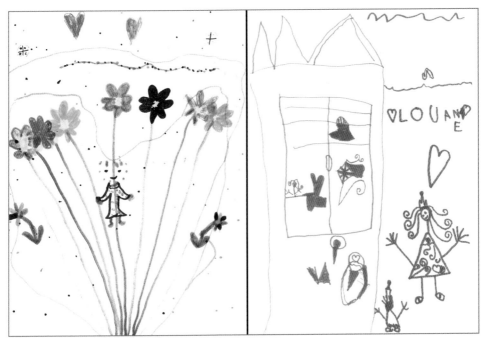

圖 67. 貝妮蒂克 7 歲，露安娜 5 歲。

女孩畫的是花束、仙女和其他公主，整張圖用星星、蝴蝶或小小的心形裝飾。

男孩畫的是城堡、各種運輸工具（海盜船、火箭、消防車）、機器人、野獸和其他史前動物。

圖 68. 尼古拉 4^8 歲，迪米特利 5^6 歲。

是我啦！

女孩畫女孩，男孩畫男孩，而每個人強調出人物的性別特徵。

圖 69a. 浪漫的女孩：羅莎莉亞 7^{11} 歲、黎婉 8^{3} 歲、奧莉維亞 8 歲。

圖 69b. 強壯的男孩：查理 9^{6} 歲、奧利耶 7^{9} 歲、卡布利 7^{6} 歲。

上排圖：溫和的女性人物在浪漫的背景裡，與一隻動物相伴，身上穿的長禮服展現出苗條的身材，巨大的臉和精心梳理的頭髮，藉由手臂的位置表現出動態。

下排圖：有著「藍波」式寬肩的田徑選手，全副武裝拿著劍或是手槍的戰士，或有著大腳丫，肌肉發達的運動員。

這些圖畫凸顯了分屬不同性別的成員所看重的特徵：男孩的力量、競賽、攻擊性；女孩的嬌柔、同理心、善交際。

好啦，這就是孩子性別歸屬的一個適當指示（見 Zoom）。一個男孩如果畫了仙女或是公主，就會被他的同伴嘲笑。

Zoom：性別身分的建構

女孩和男孩之間的差異，一開始很小（由基因以及荷爾蒙決定），隨著性別歸屬而擴大，教育方式讓他們有所區隔，而更廣泛的是經由社會學習。

這一切從出生（甚至更早）就開始了。

接近三歲時，你的孩子會意識到他的性別身分，而這個對自己的理解引導他之後的選擇（認同的模範、同伴以及遊戲類型等等）。不過，在某段時間裡，他會自我質疑這個身分的持久性（「等我長大以後還一直都是個女孩嗎？」）、性別差異以及想要獲得兩種性別的優勢。

大約到了六歲，他知道這個性別會跟著他一生。他會把那些刻板印象當作自己必須符合的標準，它們的力量如此強大，而與他的二元思維完美結合：男孩／女孩，強／弱等等。

這些房子屬於誰？

看看以下這兩間房子，它們分別由一個八歲男孩和一個八歲女孩畫的。哪一間房子是男孩畫的？

圖 70. 拉烏爾 8 歲，阿涅絲 8 歲。

在左邊的房子，我們看到拉烏爾強調「技術性」細節：碟型衛星天線、煙囪的蓋子、牆面的石頭、車庫裡的車。至於右邊的房子，阿涅絲注重細節，用紗簾裝飾窗戶，陽台和門前都放了盆栽，加上一塊歡迎光臨的地墊，還有種了一棵樹的小花園。

兩間房子一對照，男性和女性角色的刻板印象已經就位了。

爸媽的疑問

女孩和男孩各自偏愛的顏色是什麼？

當我們問他們最喜歡的三種顏色是什麼，女孩會說是粉紅、紅色和藍色；男孩則說紅色、藍色和黑色。

紅色和藍色都是兒童期的顏色。粉紅則是區別色：它會出現在女孩的選項裡（四個就有一個會選它），但是不在男孩的調色盤上。這個特殊性近似粉紅／藍的二元對立，傳統上，人們以它們作為代碼，在我們的社會裡扮演著明確的角色。翻閱一本玩具目錄，藍色標籤帶領你瀏覽男孩玩具的頁面，而粉紅色標籤是女孩玩具的頁面。

給爸媽的建議

每一年，在孩子生日的時候，請他的朋友畫一張「漂亮的圖」送給他。貼在一本筆記本上，這些圖畫將有助於你的思考（隨著年紀不同的發展，個體之間的差異等等）。

當時間過去，這些圖畫會成為你的孩子的珍寶。

有趣的練習

你的孩子接收到哪些性別的刻板印象？

- 勇敢
- 多話
- 膽小
- 溫柔
- 可愛
- 攻擊性
- 安靜
- 易感
- 強壯
- 好鬥
- 驚慌
- 好動

請他替以上的形容分類，而若是你想到其他形容，可以提出來問他，看他歸類到男孩、女孩或兩者皆是。

按照同樣的思維，要求你的孩子講一個他想像中的女孩生日聚會，然後再說一個男孩生日聚會。記下其中給女孩或給男孩玩的遊戲，或是想像中的行為舉止。

這是與孩子一起討論性別刻版印象的好機會。

歷史與文化的變遷

孩子的畫受到生活實質條件、社會主流價值、傳統節慶、圖像環境、媒體傳播的虛構情節、電玩遊戲等等所影響。從古至今，這種種面向已經產生變化，而在當代又根據世界上各個地區而有所不同。孩子的畫也跟著這些改變而變化著，並反映出其中的差異。

另一個年代的圖畫

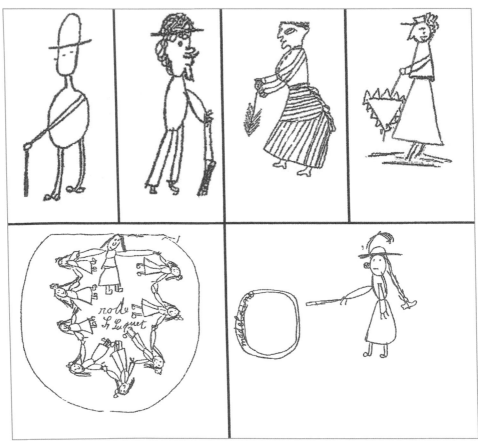

圖 71. 蘇利（James Sully, 1896）、胡瑪（Georges Rouma, 1913）、魯奎（Georges-Henri Luquet, 1927）的著作中引用的從前的圖畫。

從前，人們騎著馬移動，抽菸斗，戴帽子，紳士走路時必備拐杖，而女士散步時會撐著洋傘，小孩圍成圓圈玩遊戲或是滾鐵環。我們在圖 71 這些被研究先驅引用的兒童畫裡，再度找到日常生活的種種元素。前面我們看到，現代人不再抽菸斗之後，使得小人繼續維持在正面。如今，小人通常帶著棒球帽，這可能會再度促使側面小人活躍起來。在房子畫裡，屋頂上齒耙狀的天線，代表了1960 年代的發展，如今有被碟型衛星天線取代的趨勢。

圖 72. 瑞典小孩（左圖）與坦尚尼亞小孩（右圖）的作品。

我、我、我……還有其他人！

上面的圖畫，是兩個十歲的小女孩畫的，目的是圖解這句話：「我正在班上寫作業而老師在上課。」

左邊這張圖，瑞典小女孩把自己畫在紙張的中間，與老師形成單獨的聯繫。

右邊這張圖，坦尚尼亞小女孩畫了很多學生，尺寸都比老師小，而老師站在傳統位置，即黑板前，面向整個班級。

這些圖畫反映了孩子如何在大人權威與團體中自我定位。西方教育建立了一個平等的關係，且偏重肯定自己與個人成就；而在傳統鄉間文化的教育裡，以老師的權威為主，促使孩子表現出團體之間的彼此依賴。

沒有密碼就無法理解的小人

根據你的判斷，下面這張圖在畫什麼？一間茅屋，很多樹，和……一堆馬蹄鐵？

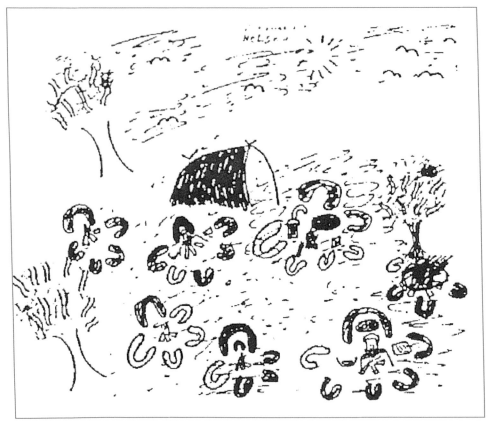

圖 73. 瓦爾皮瑞小孩畫的「馬蹄鐵」小人。

這張圖是住在澳洲尤埃杜木（Yuendumu）地區的瓦爾皮瑞（Warlpiri）部落小孩畫的。根據傳統，大人要跟孩子講述旅行和打獵的故事，他們一邊講一邊畫在沙上。

所以畫面上的人是坐著，呈俯視角度，用馬蹄鐵的形狀表示。

就像所有的小孩一樣，瓦爾皮瑞部落的小孩說著屬於他的文化的圖形語言：他畫的是馬蹄鐵小人。當他上學的時候，他會接觸到西方小人的範本，他因而擁有「圖形雙語」。

Zoom：日本漫畫的威力

許多研究指出，日本小孩畫得比美國、歐洲小孩來得好，而他們的繪畫能力不會在青春期就達到頂點。

這個優勢歸因於他們的豐富資源，尤其是圖像環境的一致性。在日本，漫畫是無所不在的，漫畫風格不是某個作者專屬，而是日本文化的本質。完全就像是一種語言。

對一個日本小孩而言，學著怎麼畫出漫畫風格（透過複製很多圖），就像在獲取其文化中的視覺語言，或徹底讓自己融入這樣的語言。相較於世界上其他地區，學畫畫更是一種社會化的介質。

相形之下，歐洲或美國的孩子沉浸的圖像環境充滿異質性，每個小畫家都努力創造出有別於其他人的個人語言。

在法國，小孩畫聖誕老公公

「在古巴，小孩不畫聖誕老公公。」普魯羅（Pruvôt，頁 24）這樣對我們說。

他們畫的是革命的場景。

在法國，幾乎所有小孩都畫聖誕老公公。這個充滿節慶氣氛的時節甚至是最適合圖畫的主題之一。觀察下一頁幾張代表性的圖畫。

聖誕老公公揹著大袋子，一身紅衣，戴著軟帽穿著靴子加上一把大鬍子（不一定都是白的）。他通常被放在一個象徵性情境裡，包括布滿裝飾的聖誕樹與旁邊的禮物，有時他會駕著雪橇。

在四歲到八歲之間，每年都出現的聖誕老公公圖，是繪畫演變的度量衡中一個特殊的標記。將你的孩子的聖誕老公公圖排在桌上，他的種種進展將在你眼下一覽無遺。

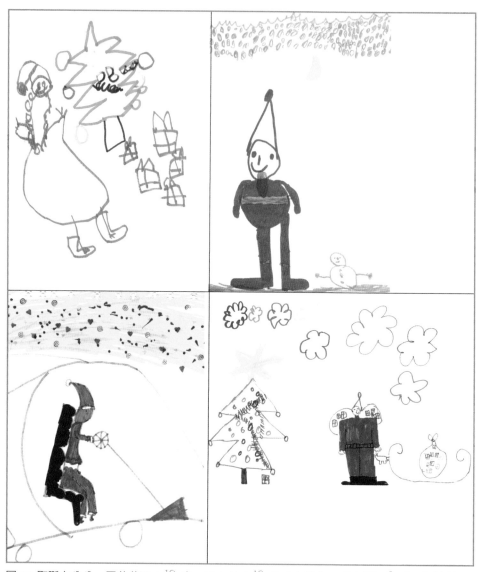

圖74.聖誕老公公。羅莎莉亞 4^{10} 歲、尼古拉 5^{10} 歲（上排），盧卡斯 6^{3} 歲、夏洛特 9^{3} 歲（下排）。

爸媽的疑問

我們應該支持孩子相信聖誕老公公的存在嗎？

你的孩子一腳踏在想像世界，另一腳踩在現實裡。任由他相信聖誕老公公的存在不表示你在騙他，你是在替他保留童年。就像他掉了一顆牙時，小老鼠會帶來一根棒棒糖藏在他的枕頭下。這些想像不會影響他在現實世界中建立起自己的個性。

這個信仰要維持到什麼時候？因人而異。從六歲開始，有些比其他更傾向理性主義的孩子，「不再相信聖誕老公公」而且嘲笑那些仍然「相信這回事」的「寶寶」。到了八歲左右，對世界的經驗以及邏輯思考，在現實世界與魔幻世界之間劃下清晰的界線（儘管……）。孩子便很難再相信聖誕老公公的存在。

給爸媽的建議

向孩子提議畫一張他在班級裡的圖。

他會把自己放在畫紙中間，與老師形成單獨的聯繫，就像瑞典小孩畫的那樣；還是處在一群同學之中看著講台上的老師，就像坦尚尼亞小孩筆下的圖？

到 MUZ 網站逛一逛：http://lemuz.org/coll_particulieres/re-ne-baldy-presente-levolution-du-bonhomme-chez-lenfant/，你會發現很多法國不同年齡層的孩子畫的圖，上面都有解說。

有些研究認為孩子的圖能夠反映老師的教學風格：以學生為中心 vs 面對班級。

有趣的練習

電話的外觀在其空間配置上已經完全改變了。要求你的孩子畫一個電話：他會畫一個長方形，加上幾個小方塊表示按鍵。再請孩子的祖父母也畫一個：他們畫出來的可能是個古董，黑色或是灰色的，形狀像香蕉的聽筒跟機體之間有一條螺旋線連著，還有個用來撥號的數字轉盤。

圖畫與個人獨特性

我們已經重複說過，每個孩子都是不同的。但是有些孩子又更加特別。有時，個人獨特性讓他們在表達個人想像或對世界的看法時，呈現出一種奇異的調性。露西爾和保羅的情況正是如此，這兩個小畫家相當獨特，使他們的作品在眾多圖畫中脫穎而出。

露西爾活在一個對現實進行重組的想像世界。

保羅陶醉在機械與建築結構的現實裡。

「我的夢就是我的現實」

露西爾，被醫生診斷為「自閉兒」（但是她的媽媽認為醫生應該是寫錯了），她是個現年十三歲的少女。儘管學校的門不為她而開，她有相當於小學一年級的程度。從四歲開始，露西爾就有幾乎無法克制的繪畫需求。自此以後，每一天，她都用鋼珠筆塗鴉 50 到 200 張圖。

露西爾有她布置世界的獨特方式。她的現實是極為豐富的想像世界，住滿了從卡通或電影獲得靈感的人物。這些人物在平日陪伴她，在她的洋娃娃身上活過來，然後透過她的圖畫表達出他們的感受：圓形的臉朝向正面、側面或是背面，姿勢捕捉出情感，他們彼此碰觸，揹起對方或是擁抱。當她畫畫的時候，「就像她和這些人物一起玩洋娃娃」，她媽媽說。

他們經歷什麼故事？

他們被什麼情感環繞？

這是一個謎，因為露西爾很少解釋她畫的圖，一旦畫完她就丟到一旁了。

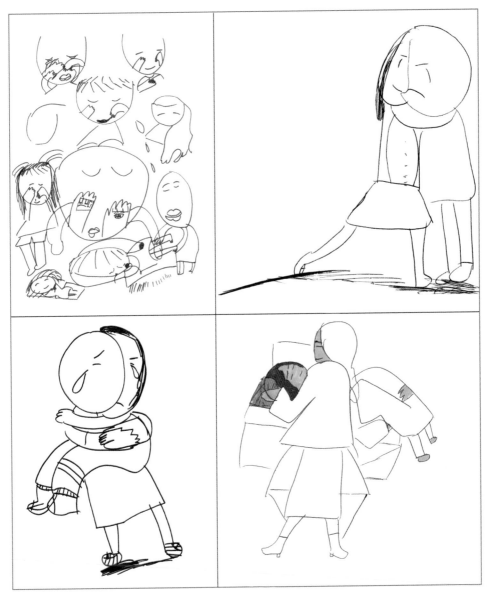

圖 75. 露西爾 6 歲、8 歲、10 歲和 12 歲時畫的圖。

我們在上圖看到，從她六歲開始，人物壟斷且成為單一繪畫主題，感性而純粹的風格已顯露並奠定。這兩年來，露西爾會運用顏色。有些圖讓人聯想到日漫風格，可能是因為她喜歡宮崎駿的卡通。露西爾在有現實需求的情況下會願意寫字（寫給媽媽的購物清單，免得她忘記買她喜歡吃的蛋糕），而通常她的文字會轉化為人物。

她的繪畫方式非常個人。根據她媽媽的說法，露西爾「似乎任由線條帶著她，發展它們自己想說的故事……看她畫圖會讓人嚇一跳，因為不到最後我們沒辦法知道結果是什麼」。彷彿露西爾任由她的手輕巧地四處遊走，再以此作為正在成形的圖畫。然而隱藏在這場即興表演後面，她的意識警戒著，因為她總是會畫完並滿意於同樣的風格──她的風格。

一切盡收眼底

保羅是個現年九歲的小男孩。儘管有語言遲緩與過於內向的發展障礙，他仍上一般的小學。他從四歲半左右開始畫圖，爸媽雖然鼓勵他從事這個活動，但並沒有督促他。

保羅有他理解世界的獨特方式，而他花了很多力氣用圖畫來表示這個獨特性。他感興趣的不是視覺表面的偶然，而是結構的恆久性。

圖 76. 保羅的畫：5 歲和 6 歲時畫的記憶中的飛機，6 歲看著實體模型畫的病床，8 歲時看著照片畫的聖心堂。

一或兩種顏色，起手無回，有力的線條直指重點，他這些大尺寸的圖畫，清晰、詳盡且沒有過多裝飾，讓這些結構的複雜性、節奏與平衡成為可見或說是可讀的：「這就是我看東西的方式。」保羅的圖畫是這麼對我們說的。

飛機、船、古蹟建築等等，在某段時間裡，他的注意力會被某個主題獨佔。早期的畫通常是依照記憶畫出來的。接著保羅自己找資料，根據他找到的模型完成各種角度的圖畫，正面、側面或是從外面、從裡面，一邊想像版面配置。動物和人物他比較不感興趣，除非可以畫他們的骨骼架構。

在瑪拉的圖裡（圖 52a），病床在那邊是為了讓爺爺可以躺著。保羅也在叔叔生病時看過同樣的景象，跟瑪拉一樣，他一定也感到很難過。但是床的機械結構吸引了他的目光：他的圖畫展現出這個結構的美。

保羅的圖畫並沒有依照這本書所寫的進程那樣發展演變。打從一開始，他就被結構這個主題佔據，而就這麼奠定了直接又明晰的風格。

總之！這本書提出的章節目錄並不適合拿來描述露西爾或是保羅的繪畫演變。若說露西爾的特殊性是因為某種想像引導她走向人物，形成非常個人的風格；保羅的眼睛就像特殊畫家納迪亞（Nadia）或史蒂芬・威爾夏（Stephen Wiltshire）。納迪亞四歲時就能以藝術家般純熟技巧畫出頭髮輪廓，而威爾夏的大城市全景圖在世界各地畫廊展出，他擁有的視覺記憶力讓他獲得「人體相機」的稱號。

給爸媽的建議

在 MUZ 的網站可以看到露西爾和保羅的畫：

http://lemuz.org/coll_particulieres/
rene-baldy-presente-levolution-du-bonhomme-chez-lenfant/

爸媽的疑問

如何解釋這個特殊的視覺敏銳度？

根據神經心理學的觀察，這些特殊畫家（他們通常有自閉症的困擾）作畫方式跟一般人不一樣。

孩子的圖畫，是透過圖形語言來傳達事物的意義。孩子，就像我們大多數人一樣，畫的是意義：一間房子、一棵樹等等。這種畫圖方式需要的是左腦。

特殊畫家看到的是另一種世界，而他們擁有驚人的視覺記憶。他們「忘記」意義而模仿看到或記得的事物表面可見的樣子。這種方式啟動的是右腦。

有趣的練習

以下的情境可以讓你練習這兩種畫圖方式。

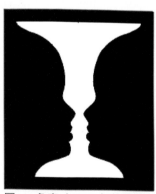

圖 77. 魯賓（Rubin）的花瓶。

當你看著這個圖像時，你會輪流看到深色背景裡的白色花瓶，或是兩個被白色部分區分開來的側臉。停留在兩個側臉上，如果你慣用右手，就複製左邊那個側臉。這張複製速寫要求圖形象徵對應到儲存在你的左腦的意義（額頭、鼻子、嘴唇、下巴），你幾乎閉著眼睛也可以完成。現在，複製另一個側臉好讓花瓶能夠兩邊對稱。這次得耗費比較多時間，亦步亦趨盡力跟著另一個側臉輪廓，這樣緊湊的視覺導航是由右腦所支撐的。

有趣的練習

提議你的孩子複製一張顛倒的圖形。

畫家柯恩（Hans-georg Kern，即喬治·巴塞利茲〔George Baselitz〕）因為他那影像顛倒的作品而成名，他認為「這是清空我們畫的內容的最佳方式」。

圖 78. 用來作複製練習的顛倒圖。

倒過來看，事物的意義不會從眼睛逃脫。透過「切斷」意義，倒置的範本「連接」了視覺導航。

例如，將範本顛倒過來，原本附著在正面時的「乳牛」意義就降低了，孩子比較有機會擺脫典型圖畫的束縛。

從圖畫到文字

「所有的棍子、掛勾、圓圈和小拱橋聚在一起變成字母，好漂亮！而集合的字母，變成音節，然後這些音節，一個接一個，變成字詞，他好驚訝。況且有些字詞在他眼裡是如此熟悉，這太神奇了！」

——丹尼爾·本納（Daniel Pennac）

會寫之前就在寫

你的孩子才剛開始畫圖，就發現第二種我們稱為文字的記號類型。那麼當然，他在會寫之前就想要寫。

你的孩子模仿文字

我們已經看過先於形狀的圖畫（前象徵繪畫），在這裡則是先於字母的文字。四歲左右，羅莎莉亞很認真很用功地像大人那樣寫字。從左邊寫到右邊，從上面寫到下面，寫出一堆像圖 79 的環形線，外表看來有著文字的連續性且依照水平分層。

圖 79. 羅莎莉亞 4^2 歲的前書寫。

你的孩子在圖畫上簽名並加上文字

一旦你的孩子會寫自己的名字，他就會在圖上簽名。在圖畫與文字的「混合體」裡，這兩種類型仍沒有好好區分是兒童畫的普遍傾向。

圖 80. 羅莎莉亞 4^2 歲在圖畫上的簽名。

四歲時，你的孩子畫上他名字的大寫字母：這是「文字圖畫」。他完全有可能會由右到左反向畫出名字。

Zoom：難搞的「S」

沒有一個字母是好畫的，但 S 的雙重掛勾特別難畫。直到五歲的時候，很多孩子的 S 還是反的。

這樣的困難是怎麼產生的？

想要成功達陣，要從錶面的逆時針方向開始，但是小孩傾向從順時針開始。他一開始就搞錯方向，於是把「S」畫成「2」。

在幼稚園大班階段，會透過草寫體的練習來強化逆時針方向，孩子就可以畫出 S。

字、都是字、還是字……

圖81. 羅莎莉亞 5^7 歲，大寫的單字與草寫體名字。

幼稚園大班的時候，你的孩子練習抄寫簡單的單字，比如 PAPA（爸爸）或是 MAMA（媽媽），而他會把這些字眼偷渡到圖畫裡，然後學著用草寫體寫出自己的名字。

不過重要的是，他了解字母系統的作用，可以開始依照音韻拼出單字、句子甚至是相對較長的敘述，比如圖 **82** 羅莎莉亞寫的。當我們會「寫」一個單字，我們就能夠寫全部的字。也就是從這個階段開始，某些圖畫裡會出現圖說或是對話。你的孩子會在一年級的時候學到拼寫的規則。

從六歲開始，羅莎莉亞有一半的圖畫會出現簽名或圖說，有時用大寫字母有時是小寫。

圖 82. 羅莎莉亞 6³ 歲，早期寫的句子之一：「市郊工作坊，把玩具熊的數字連起來然後替玩具熊上色。」

爸媽的疑問

孩子如何分辨圖畫與文字？

我們可辨別出三個階段：

- 圖畫／文字的初期混淆已經被很多研究證明了。

- 四歲開始，孩子知道寫字並不是畫畫。他模仿文字表面的特徵（直線性、水平性與連續性），接觸字母，有時候自己發明字母。他認為文字可以反映出它代表的事物的物理屬性：火車（train）這個字的字母應該比車子（voiture）多，因為火車比車子長。

- 到了幼稚園大班和小學一年級，當孩子知道所謂的文字，是把聲音（他們必須習慣去聽）和我們稱為字母（他們必須知道名稱）的符號進行編碼，形成音節（Beu 和 A 變成 BA），然後再由音節組合成字以後，那些前書寫期的策略就消失了。

就像丹尼爾・本納說的：這太神奇了！

給爸媽的建議

在同一個班級，孩子最多會差一歲。然而在幼稚園大班，所有人都必須跨出這決定性的一步：了解 Beu 和 A 會變成 BA。

名字扮演著重要角色。

在大班一開始抄（就像一張圖）大寫字母，最後他會寫（聲音將會連起來）草寫體。

你的孩子正是從自己名字的字母累積起他對文字的認識：意識到聲音（有幾個和哪幾個？），初期的音節串聯（Reu 和 O 會變成 RO），以及聲音與字母之間關係的建立。

有趣的練習

閱讀和書寫在日常生活中很有用，正因為有用才會產生學習的欲望。你的孩子將會開心地「寫」信給聖誕老公公，並且簽名，不然的話玩具就不會出現。他可以幫你記下購物清單，他會寫明信片，向家人獻上生日祝福，更不會忘了說新年快樂。

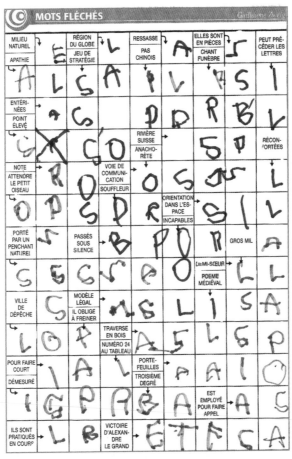

圖 83. 羅莎莉亞 4 ¹⁰ 歲完成的箭頭拼字遊戲。

如果你是填字遊戲愛好者，也許你已經這樣做了？格子上要填上哪個字母呢？羅莎莉亞用上她名字裡所有的字母（ROSALIA），這些字母是她這個年紀唯一認識的。

結語

打從第一章我就大喊：「終於！你的孩子在畫圖了……」，那時他大概三歲。這是偉大冒險的開始。如今十幾年過去而我必須較低調地說：「終於！你的孩子不再畫圖了……」。他的想法、品味、動機已經改變。繪畫不再引起他的興趣……除非他是這些幸運兒中的一分子，懂得保留童年這個部分，而且始終沒有停止畫圖。

關於兒童畫我並沒有全部講完。對於演變的關注釐清了某些面向，但也讓另一些面向混沌未明。我建立了一個普遍而簡化的表格，並試圖讓它盡可能清楚扼要、完整且不流於表面。在前言裡，我向你提出了幾個練習，而我希望在讀完這本書之後，你所重現的兒童繪畫的演變更為貼近現實。達標了嗎？請你自己評斷。現在你知道，透過繪畫，孩子提供給你的是他發展的證明，並邀請你陪他一起冒險。

在闔上這本書之前，我想要回顧幾個重點。

端坐在桌前，他手上的筆移動著，眼睛觀察並掌控全局，腦袋回憶或想像著而心有所感，你的孩子在畫圖。就普遍概念而言，人們會期待他的圖畫是寫實的。我希望你已經相信繪畫是一種圖形語言。繪畫新手的配備是由圓形與線條組成的。它們脫胎為圖形符徵，聯合起來表現出太陽、花朵、小人等等。

我們知道從遠古以來，一個在沒有語言環境中成長的孩子是啞巴（例如野孩子）。同理，一個很少受到畫圖的鼓勵或是活在一個圖像環境匱乏的孩子，是個圖形上的啞巴，或者不管怎麼說他的圖畫很少超出我們所談的那些普遍傾向。所以，鼓勵你的孩子畫圖，並提供他較豐富的視覺經驗。這個活動對於日後基本學習所需的能力養成有所助益。

所有孩子都是不同的，而每個人有自己的發展節奏。基於他們所擁有的氣質與生活環境，所有孩子是如此不同，而互相比較是有風險的。某些孩子喜歡畫圖，畫很多且能夠畫得很好；而其他孩子有別的興趣引導他們發展別的能力，這很正常。異質多元才是王道。書裡拿來當例子的圖畫，隱藏著無限的多樣性而無法用任何一個類型學加以解釋。標註的年齡只不過是個指標，我們總是會在其中發現巨大的差異。更別忘了孩子可能在任何時候，根據他的精神狀態或是所

處的情境，畫出截然不同的圖畫。交疊輪替、如閃電般迸發、滯留甚至是明顯的退化，孩子的發展未必總像是一條寧靜的長河。

我為你提出的章節架構引導你把注意力放在繪畫演變，從一開始的胡亂塗鴉到小人動起來，以及透視的風景畫。書寫技能、大腦偏側化、遊戲、語言、象徵符號的操作、性別身分、性別刻板印象、羞恥心、對情緒的理解、習慣的力量、空間描述、相信有聖誕老公公、創造性等等。這些演變對我們說著你的孩子的發展史。你明白了繪畫演變的普遍階段分期，而對每張圖你都擁有一個類型學與編年式的參考基準。

將這些理論化為實踐。

每次的第一張圖都是一扇開啟的門。記錄它們並寫下日期：第一張塗鴉、第一個太陽、第一個小人等等。對於每張圖，標註它們值得紀念的時刻。比如小人圖，記錄第一個明確可辨識的小人、第一個蝌蚪人、第一個線條人等等。

醫生把你最近的 X 光圖並排在一起以掌握變化。而你把好幾張圖畫排在桌上以評估進度。哪些狀況依然持續？哪些改變了？孩子反覆同一套公式還是創造新的？辨識其中的普遍傾向，比如透明表現、疊合、典型錯誤等等。

仔細看你的孩子如何畫圖。圖畫不是蓋印章一次到位。充滿偶然的繪畫過程隨著時間展開：一條線接著另一條，一個形狀接著另一個。俗話說八字還沒一撇，而在形塑想法的頭腦與將之表達出來的手之間，障礙重重。我們已經看到，在這個連結過程裡，心裡想的總是超過能實現它的手上功夫。觀察你的孩子這些摸索試驗，好讓他的畫提升到與心裡的念頭相仿的程度。

繪畫的發展不是一場障礙賽，而沒有任何理由撇下孩子讓他獨自去體會。保持不過分的介入，懂得創造出與他共學的時刻，談論他的圖畫，別吝於在適當時機幫他一把。

探測你的孩子所擁有的變通力，可以引導他走出慣用畫法而畫個彎腰的小人、側面小人、悲傷小人或是虛構的小人……這個擺脫慣用畫法的能力或許是你的孩子心理發展上的最佳見證之一。

參考書目

Le lecteur intéressé trouvera un approfondissement des questions abordées dans cet ouvrage dans :

BALDY, R., *Fais-moi un beau dessin, Regarder le dessin de l'enfant, comprendre son évolution*, éditions In Press, Paris, 2011.

第 1 章

ALLAND, A., *Playing with Form : Children Draw in Six Cultures*, Colombia University Press, New York, 1983.

BURKITT, E., BARRETT, M., Davis, A., Children's colour choices for completing drawings of affectively characterised topics. *Journal of Child Psychology and Psychiatry*, 44 (3), 445-455, 2003.

COHN, N., Explaining *"I Can't Draw" : Parallels between the Structure and Development of Language and Drawing*. Human development, 55, 167-192, 2012.

GOODNOW, J.-J., LEVINE, R.-A. (1973). *"The grammar of action": Sequence and syntax in children's copying*, Cognitive Psychology, 4, 82-98, 1973.

LUQUET, G.-H., *Le Dessin enfantin*, Delachaux et Niestlé, Genève, 1927.

PICASSO, P., Catalogue de l'exposition Matisse-Picasso, RMN, Paris 2002.

PINKER, S., *L'Instinct du langage*, Odile Jacob, Paris, 2013.

PUTNAM, H., *Raison, vérité et histoire*, Éditions de Minuit, Paris, 1981.

RANCHIN, C., *Dessins d'enfants maliens*, mémoire de Master 2 recherche, université Montpellier III, 2009.

VAN SOMMERs, P., *Drawing and Cognition*, Cambridge University Press, New York, 1984.

VINTER, A., MEULEMBROCK, R.-G.-J., *The role of manual dominance and visual feedback in circular drawing movements*, Journal of Human Movement Studies, 25, 11-37, 1993.

VLACHOS, F., BONOTI, F., *Left and right-handed children drawing performance : is there any difference?* Laterality, 2004, 9, 4, 397-409, 2004.

第 2 章

BALDY, R., *Dessins d'enfants et développement cognitifs*, Enfance, 1, 34-44, 2005.

BALDY, R., *Pourquoi les enfants de quatre ans dessinent-ils des bonshommes têtards ?* Site internet de la Société Française de Psychologie : http://sfpsy.org/IMG/pdf/Baldy_26sept2007.pdf, 2007.

BALDY, R., *Dessine-moi un bonhomme. Dessins d'enfants et développement cognitif,* éditions In Press, Paris, 2010.

FREEMAN, N., *Current problems in the development of representational picture-production,* Archives de Psychologie, 55, 127-152, 1987.

GOODNOW, J., *Children drawing,* Harvard University Press, Cambridge, 1977.

PAGET, G., *Some Drawings of Men and Women Made by Children of Certain Non-European Races,* Journal of the Royal Anthropological Institute of Great Britain and Ireland, 62 : 127-144, 1932.

VAN SOMMERs, P., *Drawing and Cognition,* Cambridge University Press, New York, 1984.

第 3 章

BALDY, R., *Dessine-moi un bonhomme. Dessins d'enfants et développement cognitif,* éditions In Press, Paris, 2010.

BESANÇON, M., GUIGNARD, J.-H., LUBART, T.-I., *Haut potentiel, créativité chez l'enfant et éducation,* Bulletin de psychologie, 59, 5, 485, 491-504, 2006.

BRECHET, C., BALDY, R., & PICARD, D., *How does Sam feel? : Children's labelling and drawing of basic emotions,* British Journal of Developmental Psychology, 27, 587–606, 2009.

BRECHET, C., PICARD, D., BALDY, R., *Expression des émotions dans le dessin d'un homme chez l'enfant de 5 à 11 ans,* Canadian Journal of Experimental Psychology, 6 : 141-153, 2007.

BRECHET, C., PICARD, D. & BALDY, R., *Dessin d'un homme animé d'émotions : effet du sexe du dessinateur.* In, Perspectives différentielles en psychologie (sous la direction de E. Loarer et al.). Presses universitaires de Rennes, Rennes, 2008.

BRECHET, C., JOLLEY, R.-P., *The Roles of Emotional Comprehension and Representational Drawing Skill in Children's Expressive Drawing,* Infant and Child Development, DOI : 10.1002/icd.1842, 2014.

CHAN, D. W. & ZHAO, Y., *The Relationship Between Drawing Skill and Artistic Creativity: Do Age and Artistic Involvement Make a Difference?* Creativity Research Journal, 22(1), 27–36, 2010

GARDNER, H., *Gribouillages et dessins d'enfants. Leur signification,* Mardaga, Bruxelles, 1980.

GOODNOW, J.-J., WILKINS, P., DAWES, L., *Acquiring Cultural Forms: Cognitive Aspects of Socialization Illustrated by Children's Drawings and Judgements of Draings,* International Journal of Behavioral development, 9, 485-505, 1986.

GOODNOW J.-J., *Visible Thinking: Cognitive Aspects of Change in Drawings,* Child Development, 49, 637-641, 1978.

GUILFORD, J.-P., *Three Faces of Intellect,* American Psychologist, Vol 14(8). pp.469-479, 1959.

KARMILOFF-SMITH, A. (1990). *Constraints on Representational Change: Evidence from Children's Drawing.* Cognition, 34 : 57-83.

PICARD, D., BRECHET, C., BALDY, R., *Expressive Strategies in Drawing are Related to Age and Topic*, Journal of Nonverbal Behavior, 3 : 243-257, 2007.

PICARD, D., GAUTHIER, C., *The Development of Expressive Drawing Abilities during Childood and into Adolescence*, Child development research. Article ID 925063, 7 pages http://dx.doi.org/10.1155/2012/925063, 2012.

ROUMA, G. (1913). *Le Langage graphique de l'enfant*, 2ᵉ édition, Misch et Thron, Bruxelles, 1913.

TORRANCE, E.-P., *Tests de pensée créative*, éditions du Centre de psychologie appliquée, Paris, 1976.

WILSON, M. & WILSON, B., *The Case of the Disappearing Two-Eyed Profile: or how Little Children influence the Drawing of Little Children*, Review of Research in Visual Arts Education, 15 : 19-32, 1982.

第 4 章

LUQUET, G.-H., *Le Dessin enfantin*, Delachaux et Niestlé, Genève, 1927.

PICARD, D., DURAND, K., *Are young children's drawings canonically biased?*, Journal of Experimental Child Psychology, 90, 48–64, 2005.

第 5 章

ARAGON, L., *Henri Matisse, roman*, Gallimard, Paris, 1998.

BARROUILLET, P., FAYOL, M., CHEVROT, C., *Le Dessin d'une maison. Construction d'une échelle de développement*, L'année psychologique, 94, 81-98, 1994.

LE MEN, J., *L'Espace figuratif et les structures de la personnalité. Une épreuve clinique originale : Le D10. Tomes I et II*. Paris, PUF, 1966.

PIAGET, J., INHELDER, B., *La Représentation de l'espace chez l'enfant*, PUF, Paris, 1947.

SILK, A.-M., THOMAS, G.-V., *The development of size scaling in children's figure drawings*. British Journal of Developmental Psychology, 6, 285-299, 1988.

VAN SOMMERS, P., *Drawing and Cognition*. Cambridge University Press, New York, 1984.

第 6 章

ARONSSON, K. & ANDERSSON, S, *Social scaling in children's drawings of classroom life: a cultural comparative analysis of social scaling in Africa and Sweden*, British Journal of Developmental Psychology, 14 : 301-314, 1996.

BALDY, R., *Dessine-moi un bonhomme*, Universaux et variantes culturelles. Gradhiva. Au musée du quai Branly, N° 9 « Arts de l'enfance, Enfances de l'art », 132-151, 2009.

BALDY, R., FABRE, D., *Des enfants dessinateurs au Moyen Âge*, Gradhiva, Au musée du quai Branly, N° 9 « Arts de l'enfance, Enfances de l'art », 152-163, 2009.

BONOTI, F., MISAILIDI, P. & GREGORIOU, F., *Graphic indicators of pedagogic style in greek children's drawings, perceptual and motor skills*, 97, 195-205, 2003.

COX, M.-V., *Drawings of People by Australian Aboriginal Children: the inter-mixing of Cultural Styles*, Journal of Art and Design Education, 17, 1, 71-79, 1998.

COX, M.-V., Koyasu, M., Hiranuma, H., et Perara, J., *Children's Human Figure Drawings in the UK and Japan: the Effects of Age, Sex and Culture*, British Journal of Developmental Psychology 19, 2 : 275-292, 2001.

ELIOT, L., *Cerveau bleu, cerveau rose. Les neurones ont-ils un sexe* ? Poche Marabout, Paris, 2011.

EDWARDS, B., *Dessiner grâce au cerveau droit*, Mardaga, Bruxelles, 1979.

NOYER, M., BALDY, R., *Influence de la complexité des formes imagées et langagières d'un référent et rôle du prénom dans l'acquisition de l'écriture entre 3 et 6 ans*, Archives de Psychologie, 71, 199–215, 2005.

NOYER-MARTIN, M., DEVICHI, C., *Influence des caractéristiques physiques du référent sur l'écriture de l'enfant pré-scripteur*, Psychologie Française, 2014 (http://www.sciencedirect.com/).

PENNAC, D., *Comme un roman*, Gallimard, 1992, page 127.

PICARD, D. & BALDY, R., *Le dessin de l'enfant et son usage dans la pratique psychologique*, Développements,10, 45 – 60, 2011.

PRUVÔT, M.-V., *Le dessin libre et le dessin de la famille chez l'enfant cubain. Étude comparative avec un groupe d'écoliers français*. Pratiques psychologiques, 11 : 15-27, 2005.

ROUMA, G., *Le Langage graphique de l'enfant*. 2ᵉ édition, Misch et Thron, 1913.

SELFE, L., Nadia : *A Case of Extraordinary Drawing Ability in an Autistic Child*, Académie Press, New York, 1977.

SULLY, J., *Studies of Childhood*. London, Longmans, Green, études sur l'enfance, Paris : Alcan, Paris, 1898 pour la traduction française.

TADDEÏ, F., et TADDEÏ, M.I., *d'Art d'Art !*, éditions du Chêne, Paris, 2011, page 304.

WILSON, B., WILSON, M., *Children's Drawings in Egypt: Cultural Style Acquisition as Graphic Development*, Visual Arts Research, 10 : 13-26, 1984.

圖解
看懂孩子的畫中有話：跟著心理學家一起進入孩子的塗鴉世界

2017年3月初版　　　　　　　　　　　　　　　　定價：新臺幣380元
2020年2月初版第二刷
有著作權·翻印必究
Printed in Taiwan.

著　　　者	René Baldy
譯　　　者	陳　文　瑤
叢書主編	李　佳　姍
校　　　對	陳　榆　沁
封面設計	三　人　制　創
編輯主任	陳　逸　華

出　版　者　聯經出版事業股份有限公司　　　　總編輯　胡　金　倫
地　　　址　新北市汐止區大同路一段369號1樓　　總經理　陳　芝　宇
編輯部地址　新北市汐止區大同路一段369號1樓　　社　長　羅　國　俊
叢書主編電話　(02)86925588轉5320　　　　發行人　林　載　爵
台北聯經書房　台北市新生南路三段94號
電　　　話　(0 2) 2 3 6 2 0 3 0 8
台中分公司　台中市北區崇德路一段198號
暨門市電話　(0 4) 2 2 3 1 2 0 2 3
台中電子信箱　e-mail：linking2@ms42.hinet.net
郵政劃撥帳戶第0100559-3號
郵撥電話　(0 2) 2 3 6 2 0 3 0 8
印　刷　者　文聯彩色製版印刷有限公司
總　經　銷　聯合發行股份有限公司
發　行　所　新北市新店區寶橋路235巷6弄6號2樓
電　　　話　(0 2) 2 9 1 7 8 0 2 2

行政院新聞局出版事業登記證局版臺業字第0130號

本書如有缺頁，破損，倒裝請寄回台北聯經書房更換。　　ISBN　978-957-08-4880-9 (平裝)
聯經網址：www.linkingbooks.com.tw
電子信箱：linking@udngroup.com

國家圖書館出版品預行編目資料

看懂孩子的畫中有話：跟著心理學家一起
進入孩子的塗鴉世界/ René Baldy著 . 陳文瑤譯 .
初版 . 新北市 . 聯經 . 2017年3月（民106年）. 176面 .
17×23公分（圖解）
譯自：Comprendre les dessins de son enfant
ISBN　978-957-08-4880-9（平裝）
[2020年2月初版第二刷]

1.繪畫心理學　2.兒童畫　3.兒童心理

940.14　　　　　　　　　　　　　　　106001075